사회혁신과
디자인적 사고

사회혁신과 디자인적 사고

펴낸날 2021년 6월 1일

지은이 조영식
펴낸이 주계수 | **편집책임** 이슬기 | **꾸민이** 전은정

펴낸곳 밥북 | **출판등록** 제 2014-000085 호
주소 서울시 마포구 양화로 59 화승리버스텔 303호
전화 02-6925-0370 | **팩스** 02-6925-0380
홈페이지 www.bobbook.co.kr | **이메일** bobbook@hanmail.net

© 조영식, 2021.
ISBN 979-11-5858-783-3 (03600)

사회혁신과 디자인적 사고

Social Innovation & Design Thinking

조영식

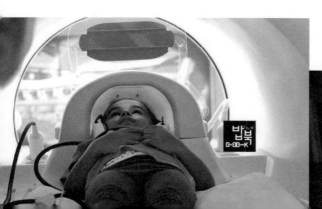

　전통적으로, 그리고 일상적으로 디자인이라는 용어는 무엇을 아름답게 꾸미는 것으로 사용되고, 일반인들에게 그렇게 이해됐다. 좀 더 면밀하게 표현하자면 특정한 대상에 아름다움을 덧입혀 그 가치를 증대시키는 일련의 행위와 그 결과물로 인식됐다. 대상에 부가적인 가치를 더하는, 어떻게 보면 본질적인 가치와는 다소 거리가 있는 것들을 더하는 의미로 디자인이라는 용어가 사용됐으며, 이러한 기존의 관념은 아직도 과거와 크게 벗어나 있지 않다.

　최근 들어 기업으로부터 촉발된 '디자인의 중요성'에 대한 인식은 그 본질적 가치의 심화보다는 전략적 활용도에 집중되어, 과거의 인식과 크게 다르지 않고 있음을 보여주고 있다. 하지만 디자인에 대한 사회적 인식의 변화가 서서히 일어나고 있음이 감지되고 있다. 디자인을 부가가치가 더해진 결과물로 인식하기보다 본질적 문제를 해결하는 일련의 과정으로 인식되기 시작한 것이다.

　'디자인 씽킹(Design Thinking)'으로 일컬어지는 디자인의 가치와 본질에 대한 인식 전환은, 디자인의 대상이 특정 조형물과 사물에서 일과 행위로 그 관심 영역이 확산하는 계기가 되었다. 디자인은 이제 결과물에서 행위 중심으로 그 목적과 역할이 전환하는 시점에 와 있다. 디자인이 내재하고 있는 창의적 문제 해결의 과정이, 이제 우리가

당면한 문제들을 총체적으로 해결하는 중요한 실마리가 될 수 있음을 다양하게 목격하게 되었다.

이러한 맥락으로, 저자는 디자인이 해결해야 할 특정 대상을 우리가 직면하고 하는 다양한 사회적 문제로 인식하고, 그것을 해결할 수 있는 해법으로서, 디자인이 지닌 창의적 문제 해결의 방법을 제시하고자 한다. 언뜻 보기에 사회적 이슈와 디자인 영역은 공통분모가 별로 없어 보인다. 디자인은 주로 기업의 영리활동에 적극적으로 활용됐고, 또 그렇게 인식되었기 때문이다.

주로 기업의 전략적 수단으로 활용된 디자인의 역할과 기능에 대한 반성과 인식의 전환에 대한 노력은 과거에도 지속하여 왔지만 크게 주목받지는 못하고 있었다. 하지만 디자인 대상의 영역 확장과 디자인 씽킹을 통한 문제 해결의 과정이 사회와 기업 전반에 걸쳐 주목받으면서, 사회적 문제 해결의 주요 해법으로 디자인이 거론되기 시작했다.

과거에는 인구 고령화와 여성 인권, 아동 인권, 극빈자의 구제, 범죄 예방, 교육의 소외, 의료 사고 등과 같은 사회 문제와 디자인과의 연결 고리를 발견하기는 그리 쉽지 않았다. 물론 사회 문제의 범위가 매우 넓고, 사회 문제와 관련한 수많은 요소가 직간접적으로 실타래처럼 얽혀 있어 디자인을 통해 사회 문제를 해결하는 것이 불가능하거나 매

우 요원해 보이기도 하지만, 오히려 디자인의 창의적 문제 해결이 사회의 주요 문제들을 매우 명확하고, 총체적이고, 효과적으로 해결한 사례가 다양하게 목격되고 있다.

다음의 사례를 통해 사회적 문제들이 디자인을 통해 어떻해 창의적으로 해결되었는가를 살펴보면서, 디자인이 지니는 사회적 책임의 범위를 점차로 확장하는 계기가 되었으면 하는 바람이다.

2021년 봄에 조영식

차례

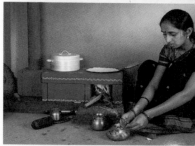

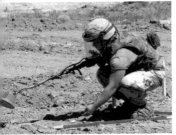

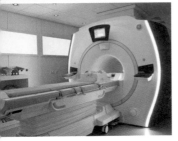

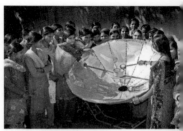

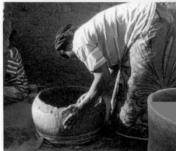

인구 고령화와 디자인

우리나라뿐 아니라 세계 각국은 급격하게 고령화 사회로 진입하고 있다. 특히 농어촌 지역의 인구 고령화는 경제 인구의 감소로 인한 지역 경제의 붕괴를 가속시키고 있다. 더불어 출산 인구의 감소는 궁극적으로 인구의 고령화를 더 촉진하므로, 출산율이 증가하지 않는 한, 인구 고령화의 문제는 그 근본적인 해법이 없어 보인다.

출산율이 감소하는 현 상황을 놓고 볼 때, 인구 고령화는 두 가지 큰 문제를 일으키게 된다. 그 하나는 고령 인구의 삶의 질이 급격하게 저하된다는 것과 국가의 경제적 생산 능력이 둔화한다는 것이다.

이러한 인구 고령화로 인해 우울한 미래를 예견하는 국가 중, 대표적인 나라가 한국과 일본이다. 일본은 이미 인구의 평균 연령이 46세를 상회하고 있어 초고령 사회로 진입하였으며, 한국도 평균 연령이 40세를 상회하고 있어 조만간 일본과 같이 초고령 사회로의 진입이 예견된다. 특히 일본은 도시와 농어촌과의 나이 격차가 더욱 심해, 도시에서 멀리 떨어져 있고 교통 여건이 취약한 산간 마을에는 70세 미만의 주민은 거의 찾아보기 힘들다.

두 가지 접근 방법으로 이러한 인구의 고령화를 해결할 방법을 제시할 수 있다. 하나는 고령 인구가 경제적 생산을 담당하여, 그들의 경제적 삶의 질이 지속해서 유지될 수 있도록 하는 것이다. 또 하나는 이

들 지역에 새로운 일자리가 창출되어 젊은 인구가 유입되어 지역 경제가 원활하게 돌아가게 하는 방법이다.

이와 같이 인구 고령화의 문제를, 디자인의 창의적 사고 방법으로 해결한 사례를 첫 장에서 다루고자 한다.

일본은 이미 인구의 초고령 사회로 진입하여, 이로 인한 지역사회의 붕괴를 오래전부터 경험하고 있다. 디자이너인 타쿠미 시마무라(Takumi Shimamura)는 일본의 전형적인 산간 마을인 우마지(Umaji) 지역을 회생시키는 중추적 역할을 담당했다. 그는 그곳 지역의 가장 대표적인 자원인 삼나무를 활용하여 패션 가방과 일상용품을 개발하여 자국뿐 아니라 전 세계 시장으로 유통을 확대했다.

이 제품의 제조와 가공은 목재 가공에 경험이 많은 지역 노인들이 담당함으로써 그들이 경제적 활동을 지속하는 데 커다란 도움이 되었고, 외지에서 유입된 젊은 층들은 이들을 판매하고 유통하는 일을 담당하여 이곳에 새롭게 정착하는 계기가 되었다. 이와 더불어 관련 제품을 포함하여 친환경적 생태 지역으로서의 지역 홍보관을 마을 입구에 설치하여, 하루에도 수백 명의 관광객이 이 지역의 생태 체험을 위해 방문하였고 자연스럽게 관련 제품의 구매로 이어졌다.

이러한 선순환의 여건 조성을 통해 지역 경제가 이전에 비해 확연하게 개선되었다. 서구 사회에서 인구 감소로 인한 고령화는 이제 피할 수 없는 당면 과제로 받아들일 수밖에 없지만, 이로 인해 야기되는 지역 경제의 붕괴와 도시와 농어촌과의 격차를 줄일 수 있는 한 가지 방안을 디자인에서 찾을 수 있다는 점에서 이 사례는 우리에게 시사하는 바가 크다.

필란트로피(philanthropy) 디자인

　인도는 다양한 사회적 계급과 종족, 언어가 혼재된 국가이다. 특히 최하층 계급의 극빈 지역에 거주하는 주민들은 주거 시설이 매우 열악하며, 심지어 생명을 위협하여 주민의 수명을 단축하게 하는 조리 시설에서 대부분 음식을 조리한다.

　이들 지역 대부분은 소의 분뇨를 수거하여 말린 다음 이를 연료로 사용하여 음식 재료를 가열하고 있는데, 이 연료가 타는 과정에서 인체에 매우 해로운 유독 가스가 발생한다. 더욱이 일교차가 심한 지역의 주방은 가열 과정에서 발생하는 열로 실내를 난방하는데 실내는 밀폐되어 있고 환기 시설을 전혀 갖추지 않아 더욱 위험하다. 이로 인한 유독 가스에 중독되어 수십만 명의 주부들이 사망한다. 더욱 심각한 것은 이들 주부와 함께 일상의 모든 시간을 보내는 어린아이들에게도 그 피해가 고스란히 전해진다는 점이다.

　이처럼 생명을 위협하는 주방 시설의 개선을 위해 하나의 기업이 나섰다. 생활용 전기 제품을 제조하는 네덜란드의 필립스(Phillips)사에서 이 같은 심각한 문제를 개선하기 위해 필란트로피(Philanthropy) 디자인이라는 별도의 조직을 구성하였다. 기업의 사회적 책임과 윤리에 기초한 이 조직이 구성되어 처음 시작한 프로젝트는, 조리 과정에서 발생하는 유독 가스로 인해 생명을 위협받는 인도의 주부들에게

초점이 맞춰졌다.

필란트로피 디자인팀은 그들의 식생활과 주생활 문화를 이해하고, 그들의 경제적 상황과 구매력을 고려하고, 또한 상호 연계된 지역 경제의 시스템을 유지하면서 새로운 조리 기기 디자인 개발에 주력하였다. 제일 먼저 개선이 시급한 대상은 소의 분뇨를 활용한 연료의 대체재를 찾는 것이었다. 기본적인 화력이 제공되어야 하며, 유독 가스가 발생하지 않고, 가격도 매우 저렴하며, 실내의 난방 효과도 지니며, 손쉽게 구할 수 있어야 하는 전제 조건으로 그들이 제안한 연료는 '숯'이었다.

숯은 이러한 조건들을 완벽하게 대체할 만한 매우 훌륭한 연료였다. 디자인과 소재 측면에서도 훌륭한 조리 기기의 대안이 제시되었다. 가족이 늘어남에 따라 유연하게 조리 기기가 확장할 수 있도록 설계되었으며, 그들의 다양한 식단에 맞춰 조리가 가능하도록 물을 끓이거나 빵을 굽고, 밥을 지을 수 있도록 디자인되었다. 또한, 매연과 가스가 집안으로 퍼지지 않고, 정기적으로 안전하게 청소할 수 있는 굴뚝의 형태도 개선하였다. 특히 이 조리기기는 시멘트로 만들어져 내구성이 매우 우수하며, 저렴한 제조 비용으로 해당 지역의 제조 공장에서 생산과 유통을 할 수 있도록 하였다.

새로운 조리 기기의 디자인 결과는 매우 놀라웠다. 주방 공간이 매우 청결하고 위생적으로 변하였고, 일체의 연기와 가스가 발생하지 않아 실내 환경은 쾌적했으며, 일몰 이후에도 숯의 잔열이 남아 실내 난방이 유지되었다. 이로 인한 수요가 급증하여 제조 공장이 늘어날 뿐만 아

니라 일자리마저 증가하여 유휴 노동력을 적극적으로 활용할 수 있게 되었다. 이와 같은 긍정적인 변화 중에 가장 의미 있는 결과는, 주부와 어린아이들이 잠재적 신체의 위협에서 벗어났다는 점을 들 수 있다.

한 기업의 소수 디자이너가 흘린 땀과 박애주의 정신이, 생명 위협에 노출된 인도의 극빈자 지역 주민들을 살리고, 보다 윤택하게 경제 활동을 영위할 수 있도록 해주었다.

탄소 배출권과 디자인

생명의 근원 중의 하나는 물이지만, 정제되지 않은 오염된 물을 마시는 인구는 아직도 인류의 10%를 상회한다. 특히 홍수와 가뭄의 빈도가 높을수록, 안전한 식수를 공급하기 위한 사회 제반 시설이 부족할수록 깨끗한 식수를 사용하는 것은 매우 힘들어진다.

아프리카의 영유아 사망 원인 중에 가장 큰 비중을 차지하는 것이 오염된 식수로 인한 수인성 질병이다. 또한, 사망에 이르지 않더라도 오염된 식수로 인한 만성적인 질병은 청소년기를 지나 성년이 되더라도 정상적인 노동을 불가능하게 하여 경제적 생산성이 저하되고, 이는 빈곤의 악순환이 반복되는 주요 원인이 되고 있다.

안전한 식수는 노동으로 인한 생산성을 증가시켜, 경제적인 안정화에 일조하며, 궁극적으로 삶의 질을 상승시킬 수 있는 필수적 요소이다.

이와 같은 악순환의 연결고리를 끊기 위해 덴마크 출신의 젊은 기업가인 베스터가드 프란센(Vestergaard Frandsen)이라는 젊은이가 부친으로부터 물려받은 기업을 정리하여 새로운 도전에 나섰다.

아프리카를 여행하던 그는 오염된 물을 아무런 정제과정 없이 그대로 마시는 아프리카인들의 실상을 목격한 후, 기업인으로서의 목표를 이들에게 맞췄다. 고국으로 돌아온 그는 다양한 전문가들과의 협업 연구를 통해 99.9%의 박테리아와 98.2%의 바이러스와 세균을 정화할

수 있는, 개인용 정수기인 라이프 스트로(Lifestraw)를 개발하였다.

이 정수기는 하루에 2ℓ의 물을 1년간 정화할 수 있는 능력을 갖추고 있으며, 제조 비용도 2달러에 불과할 정도로 매우 저렴하다. 하지만 2달러의 저렴한 가격에도 불구하고 남아프리카의 현지 주민들은 개인별로 이 정수기를 구매할 수 있는 경제적 능력이 없었기 때문에, 그는 난관에 부딪히게 되었다. 이 문제를 극복하기 위해 초기에는 UN의 국제 아동 구호 기관으로부터 재정적 지원을 받아 사업을 시작하였으나, 이들 기관으로부터 재정적인 지원을 받아 수천만 명에게 개인용 정수기를 공급하는 것에 한계가 있었다.

정수기는 평생 사용해야 하므로 일회성으로 무상 지원하는 것은 의미가 없다. 무상 지원이 아닌, 그들 스스로가 정당한 대가로 이들을 구매할 방안을 모색하던 중, 그는 탄소 배출권에 관심을 두게 되었다. 국제연합의 기후변화협약에 가입한 국가들은 1997년 교토의정서를 통해 6대 온실가스의 일정량을 배출할 수 있는 권리를 지니며, 배출권을 주식이나 채권처럼 거래소에서 매매할 수 있도록 협약을 맺었다. 이로 인해 상대적으로 탄소 배출량이 많은 선진국의 기업들은 허용된 탄소 배출량을 초과할 경우, 탄소 배출량이 적은 국가와 기업으로부터 그 초과분에 대해 일정 금액을 지급하게 되어있다.

남아프리카 대부분 국가는 탄소를 배출하는 제조 기업들 숫자가 선진국들보다 매우 적고 배출량도 많지 않기 때문에 탄소 배출권을 판매하여 이익을 얻을 수 있었다. 베스터가드 프란센은 탄소 배출권으로 얻게 된 수익으로 개인용 정수기를 제조하였고, 이제는 국제 구호 기구의 무상 원

조에 의존하지 않고 정당하게 이를 생산하여 공급할 수 있게 되었다.

이로 인한 결과는 놀라웠다. 2010년 콩고에서는 50% 이상의 설사 질환자가 감소했으며, 에티오피아는 25% 이상의 수인성 질환자가 감소하였다.

그의 창의적 문제 해결을 통해 극빈 국가에 대한 국제 구호는 일방적인 무상 지원에서 벗어나 정당한 이윤 창출이 가능하게 되었고, 향후 이와 유사한 환경에 처한 아프리카와 아시아의 극빈 국가들의 국제 구호에 이 사례는 주요한 교훈이 될 만하다.

30년이 걸린 디자인

전 세계에 걸쳐 지역 간에 경제적인 격차만큼이나 교육적인 격차가 매우 크게 벌어져 있다. 교육과 경제는 밀접한 상관관계를 맺고 있다. 빈곤의 악순환을 끊을 가장 효과적인 대안이 교육이라는 사실은 우리나라의 반세기 역사가 증명하고 있다.

교육은 매우 다양한 문화적 제반 요소들이 결합해 있다. 교육은 하드웨어와 소프트웨어가 균형을 갖춰야만 이상적인 교육을 실현할 수 있다. 최첨단의 교육 공간과 시설, 기자재들이 갖춰지고, 이를 운용할 수 있는 교육자와 콘텐츠, 최신 정보, 인프라 역시 갖춰질 때, 우수한 교육 성과를 기대할 수 있고, 이러한 교육 성과는 사회적, 경제적 발전의 원동력임은 자명한 사실이다.

1960년대부터 아프리카와 중남미 국가에서 교육의 혁신을 꿈꿔 왔던 교육의 선도자들이 있었지만, 한정된 이들 국가의 교육 예산으로는 교육적 인프라를 구성하는 데 그 한계가 뚜렷할 수밖에 없었다. 하지만 인터넷의 급속한 발달은 이러한 교육적 인프라의 한계를 손쉽게 뛰어넘을 수 있는 획기적 실마리를 제공하게 되었다.

인터넷은 다양한 교육적 정보를 실시간으로 확인하고 활용하는 차원을 넘어 수십 년간 교육의 선각자들이 풀지 못한 과제들을 단숨에 해결해 줄 수 있는 무한한 잠재력을 지니고 있었다. 인터넷망과 이를

활용할 수 있는 컴퓨터만 있으면 교육적 하드웨어와 소프트웨어의 문제들이 손쉽게 풀릴 수 있게 된 것이다. 하지만 컴퓨터를 개별적으로 모든 학생에게 보급하는 문제는 또 다른 과제이다.

MIT 교수인 니콜라스 네그로폰테(Nicholas Negroponte)는 그의 MIT 미디어랩(Media Lab)에서 불가능에 가까워 보이는 프로젝트를 서서히 실현해갔다. 100달러의 저렴한 비용으로, 낮은 사양의 노트북이 아닌 최신의 부품을 장착한 노트북을 개발하였다. 더욱이 이러한 노트북을 학생 개인당 한 대씩 소유할 수 있게 한다는 것은 거의 불가능에 가깝지만, 이들은 100만대 이상을 아프리카 및 남미에 공급하였다. 물론 이를 위해 여러 전문가의 재능 기부와 세계적 첨단 IT 기업들의 재정적 후원도 이 프로젝트를 실현할 수 있게 하였다.

이들이 헤쳐나갔던 문제들은 이뿐만 아니었다. 전력 보급률이 현저히 낮은 이들 국가에서 자체적으로 전력을 해결해야 하는 문제, 첨단의 컴퓨터를 교육할 교육자의 부재, 원거리 통신을 원활히 하기 위한 통신망 구축, 컴퓨터를 운영하기 위한 OS, 프로그램의 제공 및 설치 등은 100달러 미만이라는 제조 원가의 목표치를 강하게 압박하는 또 다른 요인으로 작용하였다.

이와 같은 불가능에 가까운 난관에도 불구하고 모두에게 평등한 교육의 기회를 부여하기 위한 이들의 굳건한 노력은 비로소 그 빛을 발하기 시작하였다. 교육으로부터 소외된 이들에게 노트북은 학교의 교실이며, 교과서이며, 선생님과 동료의 역할을 적절하게 수행하는 마법 상자와 같은 것이다.

범죄 예방과 디자인

언뜻 범죄 예방과 디자인은 사회적 통념으로 봤을 때, 상관관계가 별로 없어 보이는 듯하다. 범죄 예방은 사법적 영역이며 디자인은 조형적 영역으로 인식되기 때문이다. 하지만 서로 무관해 보이는 두 영역 사이에 공통 영역이 발견된다. 바로 인간의 심리가 주요하게 작용한다는 점이다.

폭행과 강도, 절도와 같은 범죄는 주변 환경에 의해 밀접하게 영향을 받으며, 특히 어두운 곳과, 후미진 곳, 밀폐된 곳, 오랫동안 방치된 곳일수록 범죄가 일어날 수 있는 확률이 매우 높게 나타난다. 범죄 심리의 측면에서 이러한 장소는 예비 범죄자들에게 오히려 안정감을 주기 때문이다.

디자인 역시 인감의 심리와 밀접한 관련성이 있다. 시각적 대상을 지각하고 이해하고 기억하는 행위는 인간의 심리에 의해 영향을 받기 때문이다. 밝고, 아름답고, 가꾸어진 환경 속에서는 인간의 심리가 좀 더 온화하게 순응하는 게 그 이유이다. 시각 환경과 더불어 청각적인 환경도 사람의 심리에 지대한 영향을 미친다. 소란스러운 곳일지라도 음악이 흘러나오면 주위 환경이 평온하게 변화하며, 클래식 음악은 폭력적 성향을 완화하는 데 지대한 영향을 미친다.

이처럼 심리적 영역은 범죄와 디자인의 주요한 접점을 형성하기 때문에 디자인의 심리적 요인을 적극적으로 활용하면 예비 범죄자의 범

행 의지와 충동을 사전에 꺾을 수 있다. 이처럼 디자인의 심리적 요인을 활용해 잠재적 범죄를 예방하는 디자인 전략을 '디자인을 통한 범죄 예방(CPTED: Criminal Protection Through Environmental Design)'으로 일컫는다.

범죄 예방을 위한 방법은 크게 두 가지로 나뉠 수 있다. 그 하나는 범죄가 예상되는 곳을 주기적으로 순찰하거나, 폐쇄회로 카메라를 통해 상시로 감시하거나, 방범 초소를 설치하는 방법이다. 이들은 모두 강제적으로 범죄를 예방하는 방법에 속한다. 반면에, 범죄에 취약한 공간을 보다 밝게 하고, 벽화나 환경 조형물들로 공간을 장식하고, 꽃과 화단과 같은 자연환경을 조성하는 등, 쾌적한 환경으로 변화시키면 범죄 발생률을 현저히 낮출 수 있다. 이렇듯 디자인을 통한 시각적 환경 변화는, 매우 자연스럽게 범죄를 예방하는 주요 방법으로 활용될 수 있다.

디자인의 창의적 문제 해결은 이제 우리가 직면하고 있는 사회 전반의 다양한 문제에까지 그 폭을 확대하여 실제적이며 근본적인 문제 해결을 위한 중요한 단서를 제공하고 있으며, 이는 디자인이 지니는 사고의 유연성과 문제에 대한 통찰력으로 가능하게 되었다.

전쟁과 디자인

 지구 역사상, 한시라도 전쟁이 멈춘 시기는 존재하지 않았다. 그 규모가 크든 작든 간에 전쟁은 끊임없이 지구 어디선가 항상 진행 중이다. 더불어 과학 기술의 발달은 무기의 발달과 정확하게 일치하고 있다. 활과 화살만으로 원거리에 있는 적과 전쟁을 했던 과거의 역사에서 커다란 획을 그은 것이 화약의 발명이었고 이는 대량의 인명 살상을 촉발하는 계기가 되었다. 이제 이러한 살상 무기는 우리의 상상력을 뛰어넘어 하나의 무기만으로 한 국가를 초토화할 수 있는 엄청난 화력을 지니게 되었다.

 다른 분야와 마찬가지로 디자인 역시 전쟁을 효과적으로 수행하는데 커다란 일조를 해왔다. 소총을 예로 들면, 1차 세계 대전이 발발했던 100여 년 전의 디자인은 무겁고 투박하여 소지하기가 불편하였지만, 최근의 소총은 과거의 것에 비해 상대적으로 가볍고 작아 간편하게 소지할 수 있도록 인간공학적 측면에서 커다란 개선이 있었다. 불편한 사실이지만 그만큼 살상 능력이 개선되었다는 것을 알 수 있다.

 불가피하게 디자인은 전쟁을 수행하기 위한 보조자의 역할을 성실히 수행했으나, 전쟁으로 인한 폐해를 최소화하기 위한 의미있는 디자인의 노력도 또한 병행됐다.

 전쟁에서 적의 기동을 효과적으로 제압하기 위해 개발된 지뢰는 1

억 개가 넘는 숫자가 세계 곳곳에 매설되어 있다. 전쟁 중에는 매우 효과적인 무기로 활용되다가 정전이 되거나 종전이 되면 지뢰에 대한 제거의 노력이 매우 소극적으로 이루어진다. 더욱이 지뢰 매설의 정확한 위치와 수량이 제대로 파악되지 않아 지뢰 제거를 위해서는 막대한 예산이 투입되어야 하지만, 저개발 국가의 경우는 이에 대한 재정적인 지원이 수월하지 않으므로 대부분 지뢰가 그대로 방치되고 있다. 따라서 지뢰 폭발로 인해 많은 민간인이 사망하거나 장애인이 되고 있다.

지역 분쟁이 극심하게 일어났던 아프가니스탄이 이러한 지뢰 피해의 대표적 지역으로 꼽힌다. 아프가니스탄의 난민 출신인 하사니(Hassni) 형제가 창의적 디자인을 통해 곳곳에 널려 있는 지뢰를 안전하게 제거하는 데 커다란 역할을 하고 있다. 사람 키 높이로 마치 민들레 홀씨처럼 동그랗게 대나무를 꽂은 지뢰 제거기는 매우 저렴한 비용으로 제작되어 바람을 따라 지뢰밭을 이동하면서 지뢰를 폭발시키도록 고안되었다.

지뢰 제거를 위해서는 고도로 숙달된 전문 인력이 필요하고 고가의 지뢰 탐지 장비가 투입되어야 하고, 또한 지뢰 탐지에 걸리는 시간은 매우 더디게 진행된다. 반면에 그가 디자인한 마인 카폰(Mine Kafon) 지뢰 제거기는 무인으로 작동되며, 저렴한 비용으로 제작할 수 있고, 자연이 제공해주는 풍력으로 지뢰를 제거하도록 설계되었다.

더불어 최근에는 GPS 칩이 내장되어 정확하게 지뢰 제거가 완료된

지역의 지형도를 제작할 수 있게 되었다. 전쟁을 효과적으로 수행하기 위해 활용된 디자인은 이제 전쟁의 폐해를 최소화하고 사상자를 줄이기 위한 창조적 방법으로 진화하고 있다.

의료 사고 예방과 디자인

첨단의 의료장비는 현대 의학에서 필수적이다. 현대 의학에서 최고의 첨단 의료 진단 장비 중 하나를 꼽는다면 단연 자기공명장치(MRI)일 것이다. 진단의 정확성과 신속성, 간편성 등의 측면에서 견줄만한 것이 없다. 하지만 수억 원이 넘는 이 고가 장비는 사용성의 측면에서 각별한 주의가 요구된다.

수분에서 수십 분에 이르는 영상 촬영 시간 동안에는 정밀한 촬영과 진단을 위해서 미세한 신체의 움직임도 용납되지 않는다. 특히 장시간 몸을 고정하기가 쉽지 않은 소아 환자인 경우는, MRI 촬영이 매우 곤혹스러운 진단 과정이다. 따라서 정확한 진단을 위해서 대부분의 소아 환자들에게 불가피하게 전신 마취를 할 수밖에 없다. 더욱이 드물게 마취로 인한 의료 사고가 발생하기도 한다.

MRI를 개발하는 제조 회사들이 성인 환자들에 비해 상대적으로 진단 빈도수가 낮은 소아 환자들을 위해 그들에게 적합한 별도의 장비를 제작하고, 병원에서 소아 환자를 위한 MRI 장비를 갖추는 일은 채산성에 맞지 않는다. 장시간 미동을 참아야 하는 소아 환자를 위한 뾰족한 기술 개발도 매우 요원한 상황이다.

디자인적 문제 해결의 방식이 이러한 복합적 문제에 대해 적절한 대안을 제시하여 활용되고 있다. GE(General Electric) 사에서 MRI 연구 책임을

맡은 더그 디아츠(Doug Dietz)는 디자인 전문가들의 도움을 받아 소아 환자들에게 마취가 필요 없는 MRI 장비를 개발하는 데 성공했다. 그가 해결한 방법은 기술적인 개선이 아니라, 소아 환자와 MRI 간의 심리적 상호작용을 활용한 것이다. 그의 방법은 MRI에 대한 소아 환자들의 인식과 태도를 의료적 진단 기기에서 일종의 놀이기구로 바꿔 놓는 것이었다.

소아 환자들은, MRI가 설치된 촬영실에서 마치 모험을 즐기는 주인공의 역할을 성공적으로 수행하도록 요청을 받게 된다. MRI 장비는 해적선과 유사한 외관으로 바뀌었고, 진단을 위한 촬영 기사와 의료진들은 해적선의 선장과 해적의 복장을 하고 소아 환자를 맞이하게 된다. 어린 환자들은 모험극의 주인공으로 역할이 부여되고 모든 촬영의 과정은 마치 놀이처럼 전개된다.

그에 따라 해적에게 포로로 끌려온 소아 환자들은 해적들에게 들키지 않으려면 촬영이 진행되는 동안 미동도 하지 않고 누워있어야 한다. 해적으로 분장한 의료진은 포로로 잡혀 온 어린 환자를 지켜보고 있고, 소아 환자들은 숨을 죽이며 침상에 누워있기만 하면 된다. MRI 촬영이 종료되면 아이들은 아쉬워하며 이런 상황극을 다시 하고픈 마음에 부모를 조르기도 한다.

기술적인 문제 해결보다는 창의적인 디자인적 문제 해결의 결과는 놀라웠다. 80% 이상의 소아 환자가 마취하지 않고 즐거운 경험으로 촬영을 마칠 수 있게 되었다. 디자인의 문제 해결 방법은 한 가지의 방법만으로 존재하지 않는다. 여러 상황과 환경에 따라 가장 효과적이고 적절한 방법을 선택하는 창의적 유연성이 난제를 풀 수 있는 결정적 단서가 될 수 있다.

여권 신장을 위한 디자인

하나의 도구로 인해 개인의 삶이 바뀌고, 가족이 변화되고, 사회 전반에 커다란 변혁이 일어났던 사례들을, 역사를 통해 종종 목격하게 된다.

산업화 이후에 여성의 삶에 극적인 변화를 불러온 대표적인 도구 중의 하나가 냉장고이다. 냉장고가 없던 시기에는 음식을 장시간 상하지 않게 보관할 수 없었기 때문에 식사를 끼니마다 준비할 수밖에 없었다. 따라서 주부는 항상 반복되는 식사를 준비해야 하는 처지였고, 이 힘겨운 가사 노동에서 벗어날 수 없었다. 식품을 저온으로 오랫동안 보관할 수 있는 냉장고는 단순한 혁신 제품으로 시작되었지만, 주부의 가사 노동을 현저하게 줄여주는 놀라운 변화를 선사해 주었다.

냉장고의 연쇄 효과는 여기에서 그치지 않았다. 식사 준비의 부담으로부터 자유로워진 주부들은 더 많아진 여유 시간으로 더욱 많은 경제적, 사회적 활동에 참여할 수 있었고, 이로 인해 여성의 권리가 점진적으로 신장하는 계기를 맞이하게 되었다. 이는 미국의 산업화 과정에서 여권이 신장하였던 대표적 사례이지만, 아프리카나 남미와 같은 저개발 국가에서도 시간적 격차가 있을 뿐, 하나의 도구로 인해 여권이 신장한 유사한 사례를 엿볼 수 있다.

아직도 저개발 지역은 농업에 종사는 곳이 대부분이기 때문에 농지를 경작하고 농작물을 재배하여 수확하는 노동 집약적 산업이 대다

수를 차지하고, 이런 곳에서는 여성과 아이들의 노동력을 절대적으로 필요로 한다. 사하라 사막 남부 지역은 혹독한 자연환경으로 인해 한시적으로만 농사를 지을 수 있는 곳이고, 수확한 농작물은 상하기 전에 될 수 있으면 빨리 시장에서 판매해야만 가족들이 생계를 유지할 수 있다. 더욱이 이들 지역의 대부분은 농작물을 신선하게 보관할 냉장 시설이 거의 없으며, 설사 시설을 갖추고 있더라도 이를 위한 전력 공급이 원활하지 않았다.

결국 수확 철이 되면 모든 가정에서 같은 시기에 농작물을 판매해야만 했다. 한정된 시기에 쏟아져 나오는 농작물은 값이 폭락하여 헐값에 판매해야만 하고, 이로 인해 빈곤의 악순환이 거듭될 수밖에 없었다. 특히 시장에서 농작물을 판매하는 것은 어린 소녀들의 몫이었다. 이러한 상황이 반복되다 보니 소녀들은 일 년의 반 이상을 학교에 갈 수 없었고, 배움의 기회를 놓친 소녀들은 빈곤한 삶의 굴레에서 벗어날 수 없었다.

이러한 상황을 안타깝게 여기며 이곳 학교에서 수년간 교사로 일했던 모하메드 바 아바(Mohammed Bah Abba)는 이러한 빈곤의 사슬을 끊어낼 수 있는 사회적 혁신 제품을 개발하였다. 앞서 예기했던 냉장고의 혁신과 같이 그가 시장에 내놓은 제품은 식품 저장고이다. 저장고를 통해 그들은 수확한 농작물을 장기간 보관할 수 있고 원하는 시기에 적절한 가격으로 시장에서 판매할 수 있게 되었다.

이 혁신 제품은 배움을 갈망하는 소녀들의 삶을 바꾸고, 가족의 경제생활을 윤택하게 하였을 뿐만 아니라, 지역 경제가 번성하는 놀라운 기적을 가져오게 하였다.

적정 기술의 한계와 디자인

저개발 국가의 지역 주민들에게 더욱 나은 삶의 질을 제공하기 위해 다양한 국제기구와 전문가들이 활용해 왔던 기술이 '적정 기술(appropriate technology)'이다. 이는, 현지의 지역 주민들이 현지에서 재료와 자원을 손쉽게 구하고, 스스로 제작 가능하며, 스스로 고쳐 쓰고, 그 기술을 독점적으로 사용하지 않으며, 최소한의 비용을 무상으로 공급하는 총체적 지원 방법을 의미한다.

이와 같은 이상적인 취지와 목적에도 불구하고 실제로 적정 기술이 성공적으로 수행된 곳은 매우 드물다. 실패한 적정 기술의 공통점 중의 하나는 현지인들의 일상적인 삶과 문화에 대한 깊이 있는 통찰이 다소 모자랐다는 점이다. 서구인들의 관점과 기준으로는 이들의 삶을 개선한다는 게 생각보다 쉬운 일이 아님을 실패의 사례들을 통해 깨달을 수 있다.

그들이 사용하는 기구들이 다소 불편하고, 생활 환경이 위생적이지 못하고, 생활 양식이 거칠어 보일지라도 이는 오랫동안 그들에게 체득된 삶의 방식이다. 이들을 서구의 가치 기준으로 섣불리 교정할 수 있다고 판단하는 것은 다소 독단적이다. 설사 서구의 방식대로 바뀌었다고 하더라도 새로운 방식에 적응하기 위해서는 많은 시행착오를 겪어야 한다.

태양열 에너지를 활용하는 조리 기구가 인도의 빈민 지역에 보급됐지만, 인도의 식생활 문화에 적절치 않아 결국 주민들로부터 배척되

고 말았다. 남부 아프리카의 식수 부족을 해결하기 위한 플레이 펌프 (Play pump)는 아이들이 원형 기구를 타면서 발생하는 회전 에너지를 이용해 지하수를 끌어 올리는 데 활용하는 놀이기구이다. 모잠비크의 여러 곳에 설치되었지만, 이 기구는 어느 순간부터 어린아이들에게 놀이가 아닌 노동으로 인식되어 점차 원래의 기능을 담당하지 못하게 되었고, 지금은 전량 수거되어 폐기되었다.

현지인들의 다양한 사회 문화적 배경과 이해가 부족할 경우, 적정 기술은 초기의 의도대로 활용되지 못하고 재정적, 환경적 낭비를 가져오기도 한다. 하지만 적정 기술이 본연의 목적에 맞게 꾸준히 활용되는 사례의 공통점을 발견할 수 있는데, 그것은 바로 현지인들에게 경제적 이윤을 창출해 낸다는 점이다. 적정 기술을 필요로 하는 대부분 지역은 인구가 많아 노동력이 매우 풍부한 곳들이다. 그들이 풍부한 노동력을 활용하여 경제적 이윤을 확보해 나가다 보면 그들 스스로 삶의 방식을 개선해 나갈 수 있는 삶의 계획을 세우게 된다.

"자식을 진정으로 위한다면 생선을 주지 말고 물고기를 낚는 방법을 가르쳐라"라는 속담이 있듯이, 적정 기술을 통한 보다 효과적인 협력 방안은 그들 스스로 경제적 자생력을 확보할 수 있는 길을 먼저 고려하는 것이다. 이 책의 사례에서 소개하는 돈 버는 펌프 (Moneymaker Pump)는 이런 관점에서 우리에게 적정 기술의 한계를 극복할 수 있는 또 다른 대안으로 생각된다.

생명 존중과 디자인

신생아의 분만 과정은 시급을 다투는 긴박한 과정의 연속이다. 특히 신생아가 정상적인 분만 예정일보다 일찍 태어나는 미숙아의 경우는 더욱 출산의 위험도가 크다.

미숙아들에게 공통으로 나타나는 증세 중의 하나가 저체온증이다. 신생아가 저체온증에 걸리면 생명을 잃거나, 뇌의 발달이 더뎌 성인이 되더라도 낮은 지능으로 인해 정상적인 사회생활을 기대하기 힘들어진다.

미숙아의 저체온증으로 인한 후유증은 한 개인의 문제에 국한되는 것이 아니라 그 가족과 가족이 속한 사회가 부담해야 하는 문제로 확대된다. 물론 인큐베이터와 같은 현대적인 의료 시설을 갖춘 병원에서 분만한다면, 미숙아로 출생한다고 하더라도 저체온증으로 인한 위험 부담은 현저히 줄어들게 된다. 하지만 인큐베이터를 갖추고 있지 못한 의료 낙후 지역은 저체온증으로 인한 신생아 사망과 후유증이 빈번하게 일어난다. 이들 지역에서는 병원에서 멀리 떨어져 있는 가정에서 주로 분만하기 때문에, 병원에 인큐베이터를 갖추고 있다고 하더라도 무용지물이 되고 만다.

이와 같은 저체온증의 문제를 해결하기 위해 라훌 패니커(Rahul Panicker)라는 미국의 스탠퍼드 대학원생이 나섰다. 그녀의 첫 번째 목표는 수만 달러가 넘는 인큐베이터의 가격을 최소한으로 낮춰, 이를

필요로 하는 의료 사각지대에 공급하는 것이었다. 그녀는 동료들과 더불어 디자인 자문 교수의 도움을 받아 포대기와 유사한 휴대용 인큐베이터를 개발하였다.

이 인큐베이터는 출생아의 체온을 안정적으로 유지할 수 있는 소재와 형태로 구성되어 있고, 병원에서 분만할 수 없는 산모의 가정으로 직접 찾아가 미숙아의 체온을 안정적으로 유지할 수 있도록 해준다. 물론 현지의 산모들이 생소한 물건을 선뜻 출산 도구로 받아들이도록 하는 데는 또 다른 노력이 필요했지만, 출산에 앞서 정기적인 교육을 선행하였고 의료 기기로서의 국제 인증도 획득하였다. 그녀는 기업의 후원을 받아 개인적 차원으로 여러 지역에 이들을 보급하기에는 재정적 한계가 있었으므로, 이를 제조하고 유통하기 위한 회사를 동료들과 함께 설립하였다.

그녀의 노력으로 인해 많은 변화가 일어났다. 그녀의 디자인적 문제 해결은 고가의 의료 기기 제조 비용을 99% 낮추고, 공간적인 제약을 뛰어넘게 했으며, 전력 공급이 되지 않는 곳에서도 사용 가능하며, 산모들이 스스로 사용하는 데 전혀 불편함이 없도록 소통의 방법을 개선하였다.

한 명의 대학원생으로부터 시작된 온정의 손길과 이를 위한 창의적 문제 해결로 인해 3개 대륙의 10여 개가 넘는 나라에서 이를 인큐베이터 대용 의료 기기로 활용하게 되었고, 수만 명의 미숙아를 저체온증으로부터 구해냈다.

01

인구고령화와
디자인

인구고령화와 디자인: 모나카(Monacca)

목재 패션 가방

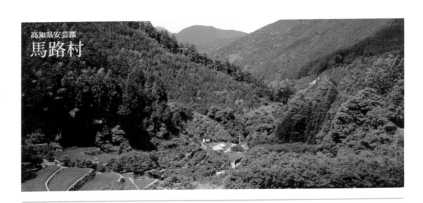

高知県安芸郡
馬路村

우마지(Umaji, 馬路村)는 일본 고치현 동부의 1,000m급의 산들에 둘러싸인 산간에 위치하고 있다. 촌내는 우마지 지구와 야나세 지구로 나뉘어 있고 두 지방 구간의 왕래는 도로의 형편상 기타가와촌을 경유하게 된다. 면적의 96%를 산림이 차지하고 있고 국유림이 차지하는 비율은 75%에 이른다.

이미지 출처 – https://allabout-japan.com/en/article/1074/

일본 동남쪽에 위치한 시코쿠(Shikoku) 섬의 코치현(Kochi)에 우마지(Umaji)라는 조그만 시골 마을이 있다. 이곳은 가까운 시내라고 해도 자동차로 1시간을 이동하여 갈 수 있을 정도로 오지에 가까운 마을이며 그 흔한 편의점 하나 없고 거리에는 신호등도 없는 그런 곳이다.

이 지역은 전체 토지의 96%가 숲을 이룬 산림 마을이며, 숲의 수종 대부분은 삼나무가 차지하고 있다. 일본 대부분의 농어촌 마을이 그러하듯 이곳의 인구는 1,000명을 밑돌 정도여서 코치현에서 두 번째로 적은 마을에 속한다. 또한, 일본 대부분의 농촌 마을처럼 해마다 지속해서 인구가 감소하였다. 이뿐 아니라 인구 고령화마저 급속하게 진행되는 일본의 전형적인 마을이었다. 이러니 이곳의 미래가 매우 암울해 보이는 건 당연했다.

이를 타개하기 위해 일찍이 1948년부터 이곳에 협동조합이 결성되었으나 본격적으로 그 활동이 결실을 보기 시작한 때는 1987년이다. 창의적인 협동조합의 활동으로 인해 새로운 일자리가 창출되고 지역 경제가 활성화되며 인구 고령화가 늦추어지는 대표적인 마을로 변화되어 갔다. 한 해에 300개 이상의 단체가 이곳에 방문하여 지역 경제 활성화의 성공 비결과 인구 고령화를 대비하는 그들의 전략들을 듣는데, 특이하게 이러한 변화의 중심에는 디자인이 자리 잡고 있었다.

우마지의 지역 경제를 다시 살리기 위해 지방정부는 지역의 특용 작물인 유자 재배를 강력하게 권장하였다. 하지만 시간이 흐르면서 인근 지역도 유자 재배에 합류하면서 유자를 원료로 한 제품의 경쟁력이 갈수록 취약해졌다.

이미지 출처
http://www.thaifranchisecenter.com/
document/show.php?docuID=4316)

지역 경제의 붕괴

이곳의 대표적인 수종인 삼나무는 일본 최고 품질로 손꼽히고 있으며, 1970년 전까지 이곳의 주요 산업은 벌목을 통한 목재 생산이었다. 하지만 목재산업의 급격한 침체기가 오면서 지역의 일자리가 사라지고 젊은 사람들은 직업을 구하기 위해 도시로 이주하면서 결과적으로 인구의 고령화가 가속되었다. 일자리 감소와는 별개로 산림 산업의 채산성 또한 급격하게 저하되어 경제 침체와 고령화로 인한 지역 경제의 붕괴에 직면하였다.

우마지 마을은 이러한 농촌 마을 중 가장 상황이 안 좋았다. 1948년에 3,600명 이던 인구는 2012년 982명으로 줄었고 그중 65세 이상의 고령자가 38%를 차지하였다. 일본에서 이런 고령자의 인구 분포가 평균적으로 23%인 점을 고려하면 이는 매우 높은 수치이다.

산림경제의 악화는 이 조그만 마을을 더욱 어렵게 만들었다. 2012년 1억2천만 명이 넘는 일본 인구는 2060년에는 8천7백만 명으로 감소할 것으로 예측되며, 65세 고령 인구는 40% 이상을 차지할 것으로 보인다.

이곳의 위기는 1960년대부터 찾아왔다. 일본은 전 국토의 66%가 산림으로 둘러싸여 있다. 그러나 1964년 목재 수입이 자유화되면서 1960년의 목재 자급률이 87%에서 2010년에는 26%까지 떨어지게 되었다. 저렴하게 수입된 목재로 인해 일본 산림 산업의 경쟁력은 점차

로 약화하여 채산성을 더 기대하기 힘들게 되었다. 또한, 낮은 임금과 고된 노동 환경으로 인해 젊은 사람들이 이 지역을 떠나기 시작했다.

지방 경제를 되살리기 위해 일본 정부는 지역마다 특용 작물의 재배를 권장해 왔다. 우마지는 특용 작물의 하나인 유자를 재배하기로 하였고, 수확된 농작물은 농업협동조합을 통해 전량 지자체가 수매하는 조건이었다. 유자 재배 초기에는 제초제의 엄격한 사용 규제, 화학비료 사용 금지, 생산성이 떨어지는 예전의 유자나무에 대한 벌목 등이 요구되었다. 초기에 농부들은 수확한 유자를 안정적으로 농업협동조합에 납품할 수 있었고, 수매한 유자는 인근의 유자 가공 공장으로 보내어져 유자차와 유자 주스 등으로 가공되어 판매되었다. 초기에만 해도 공급 물량이 많지 않아 수동으로 이를 가공하는 데 별문제가 없었다.

하지만 점차 유자 재배 지역이 확대되면서 우마지가 속해 있는 시코쿠 섬의 시장 규모보다도 많은 유자가 생산되면서 문제가 발생하기 시작했다. 수매하는 유자는 제한적인데 수확된 양이 너무 많아져 생산자 간에 가격과 품질 면에서 심각한 경쟁이 촉발되었다. 또한, 매년 풍작과 흉작으로 인한 가격의 변동 폭이 너무나 커서 협동조합은 가격을 통제할 수 없게 되었다.

더욱이 우마지에서 생산된 유자는 상대적으로 작고 껍질에 검은 반점들이 있어서 수매를 꺼리는 경우가 많았다. 우마지의 유자가 상품성을 갖추지 못한 주된 이유는 농업 인력의 부족과 제한된 조합의 예산, 농부의 고령화 때문이었다. 당시 일본은 고도 성장기에 있었기 때문에 소비자들은 좀 더 안전하고 품질 좋은 농산물을 선호했고, 이를 위해

기꺼이 돈을 지출하려고 했기 때문에 더더욱 우마지의 유자는 경쟁력을 지니지 못했다.

목재산업의 쇠퇴와 유자의 상품성 저하로 인해 우마지 마을은 더 깊은 경제의 늪에서 헤어나지 못하게 되었다.

우마지 마을의 산림은 삼나무를 식수한 후 일정한 기간이 지나면 마치 곡식을 추수하듯 이들을 벌목한다. 또한, 상품성이 있는 목재를 얻기 위해 간벌한 삼나무는 산속에 그냥 폐기되었으나 디자이너의 창의적 발상으로 이를 패션 가방의 소재로 활용하게 되었다. 간벌한 나무는 0.5mm의 두께로 얇게 켜서 제품의 소재로 재가공된다.

이미지 출처 – http://english.agrinews.co.jp/?p=5786

종이처럼 얇게 켠 삼나무 목재는 패션 가방과 고급 생활용품의 재료로 사용되고 있으며, 선조로부터 전해 내려온 목재 가공 기술을 바탕으로 목재 가공과 제품의 제작은 주로 노령의 지역 주민들이 담당하고 있다.

이미지 출처 – http://english.agrinews.co.jp/?p=5786

새로운 도전

우마지 마을은 생존을 위해 유자를 활용하여 화장품, 샴푸와 린스, 비누를 비롯해 40여 종의 제품을 제조하면서 제품 차별화의 노력을 지속하였다. 그러나 어렵게 일궈 놓은 우마지 마을의 친환경 이미지는 가격 경쟁력을 앞세운 다른 지역의 경쟁업체들이 무분별하게 이를 차용하면서 그마저도 빛을 잃어가게 되었다. 유자 재배와 제품 판매를 통해 경제적 쇠퇴와 인구 감소를 극복하기 위한 마을의 회생 전략은 더는 유효하지 않음을 공감한 마을은 이제 막다른 길에 도달하였다.

1999년 일본 정부는 인구가 급격하게 감소하고 재정적으로 큰 어려움을 겪고 있는 지방 도시들을 통합하는 결정을 내리게 되었다. 우마지 마을은 이런 통합 정책의 가장 적합한 곳으로 지정되었다. 통합할 경우, 지방정부로부터 풍부한 재정적 지원을 받을 수 있음에도 불구하고 주민들은 투표를 통해 인근 지역과의 통합을 완강히 거부하였다.

이와 때를 맞춰 지역 협동조합은 마을 회생을 위해 전혀 다른 도전을 시도했다. 2002년, 디자인을 통한 마을 회생을 다시 계획하였다. 마을의 가장 큰 자산인 삼나무를 주재료로 활용한 제품을 개발하여 판매하는 것이었다. 일본에 있는 대부분 숲은 건강한 산림을 유지하

기 위해 매년 간벌을 하였고, 간벌한 목재들은 잘린 채 그대로 숲에 방치되어 있었다.

간벌한 목재를 활용하기 위한 다양한 방법들을 모색하던 가운데, 타쿠미 시마무라(Takumi Shimamura)라는 디자이너가 창의적 문제 해결로 새로운 대안을 제시하였다. 그의 부단한 노력과 실천으로 '모나카(Monacca)'라는 브랜드의 목재 가방이 디자인되었다.

간벌된 나무 중에 목재로 사용 가능한 것들을 선별한 후, 이들을 10시간 동안 90℃의 뜨거운 물에 삶고, 목재를 종이처럼 0.5mm의 얇은 두께로 켰다. 이들을 건조한 후, 절단하여 적층하고 풀을 발라 붙이는 과정이 더해졌다. 고압과 고온의 형 틀에 이 얇은 판재를 넣고 성형한 후, 표면에 광택을 내고 칠을 한 다음 바느질을 하면 최종의 가방 제작이 마무리된다.

이곳의 삼나무는 정갈한 나뭇결과 품질이 다른 지역보다 매우 우수하며 복잡한 제작 공정에 일본 고유의 장인 정신이 유감없이 발휘되었다. 지금처럼 플라스틱으로 된 일회용품이 흔하지 않던 1950-60년대에는 이렇게 종이처럼 얇은 목재로 야외용 도시락과 같은 일회용 용기를 만들던 과거의 낡은 기술들이 새로운 패션 가방을 제조하는데 매우 핵심적인 전통 기술이 되었다.

모서리가 모두 동그랗고 고유의 매끈한 나무 질감이 그대로 살아 있고 매우 가벼운 가방이 마치 일본 고유의 모나카 과자를 연상시켜 가방의 브랜드 이름도 모나카(Monacca)로 지었다. 이 가방은 2003년부터 일본뿐만 아니라 세계적인 패션 박람회와 디자인 전시에 출품되면

서 주로 가죽과 섬유 재질의 가방이 일색이었던 패션 가방 시장에 커다란 파장을 불러일으키며 주목을 받았다.

간벌하고 버려진 삼나무를 재활용한 친환경 소재와 나무 고유의 질감이 잘 살아 있으며, 둥그렇고 독특한 외관과 일본 고유의 장인 정신이 배어있는 바느질 솜씨는 제품이 출시 초기에서부터 세계 시장의 주목을 받기 시작했다. 더욱이 나무의 초기 가공에서부터 최종의 패션 가방에 이르는 많은 공정과 수작업으로 완성되는 바느질 모두가 우마지 마을의 노인들에 의해 완성되었다. 노인들의 유휴 노동력과 오랫동안 축적한 목재 가공 기술 및 일본 고유의 장인 정신은 모나카가 세계적인 우수 제품으로 탄생하게 된 비결이었다.

현재는 동경을 비롯해 해외의 주요 도시에서 독립적인 매장을 설치하여 운영 중이며, 초기에는 여성용 핸드백을 위주로 개발하였으나 지금은 노트북 가방, 방석, 전자계산기, 조명 등 다양한 제품군으로 확대되었다.

점차 쇠퇴하는 지역 경제와 인구의 급격한 감소로 고령화가 가속화되는 우마지 마을은 디자이너와의 협업을 통해 지역이 재생되는 놀라운 변화를 가져왔다. 전통적으로 평화롭고 자연 친화적인 마을의 이미지와 더불어 기존의 지역 토산품인 유자 식품 판매점을 개장하고, 모나카를 비롯해 우수한 품질의 삼나무로 가공한 목제품을 판매하며, 목재를 실어 나르던 폐철로가 다시 복원되어 관광객을 실어 나르고 있다.

이 마을을 방문하기 위해 매일 수백 명의 개별 관광객과 30여 대가

넘는 관광버스가 이곳을 찾고 있으며, 2011년 한 해에만 60,000명이 이곳을 다녀갔다. 이와 같은 경제 활성화로 인해 새로운 일자리가 넘쳐나고 외지로 흩어졌던 젊은 사람들이 이곳으로 다시 모여들기 시작하면서 고령화가 지연되는 결과를 낳게 하였다.

'모나카' 제품은 적극적인 지역 협동조합과 풍부한 통찰력을 지닌 제품 디자이너가 협업할 수 있었던 계기가 되었다. 이는 단순한 패션 가방의 사업 영역을 넘어서 쇠퇴한 지역 경제를 되살리고, 인구 고령화를 지연시켜 한 마을을 회생시킨 결정적인 역할을 했다.

초고령화 사회로 급격하게 변화하는 일본과 같이 한국도 수년 안에 초고령화 사회로 전환이 예견된다. 이를 위한 일본의 지역사회와 디자이너의 창의적 문제 해결 노력은 우리에게도 시사하는 바가 크다.

우마지 마을 주민 대부분은 삼나무를 얇게 켠, 종이와 같은 소재로 명함을 제작해 사용하고 있다. 삼나무가 지역 경제에 얼마나 많은 비중을 차지하고 있는지를 엿볼 수 있다.

이미지 출처
http://english.agrinews.co.jp/?p=5786

고령의 노인들과 외지에서 온 젊은 사람들이 함께 모나카 가방을 제작, 유통하고 있으며 젊은 층들의 유입으로 인해 유치원과 학교 등이 다시 생겨나고 관련 시설들이 점차 확장되어가고 있다.

이미지 출처 – http://english.agrinews.co.jp/?p=5786

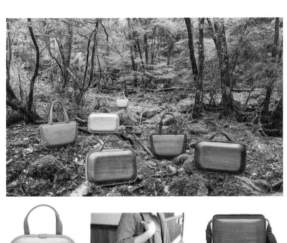

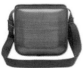

우마지 마을의 삼나무를 얇게 켜서 만든 패션 가방. 지역의 특산품은 물론 세계 각지에서 일본을 대표하는 제품으로 널리 판매되고 있다.

이미지 출처 – https://takuminohako.com/

02

필란트로피와
디자인

필란트로피와 디자인: 출하(Chulha)

주부의 생명을 살리는 주방기기

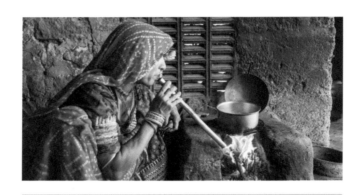

전통적으로 인도에서는 소똥과 마른 풀 등을 조리의 주된 연료로 사용하는데 이들의 불완전 연소로 인해 여성과 어린이들에게 호흡기 질환을 유발하여 2018년 한 해 동안 482,000명이 사망하였고 2천만 명이 넘는 호흡기 관련 질환자가 발생하였다.

이미지 출처
https://www.teriin.org/article/clean-cooking-challenges-rural-india

인도의 시골에서 사는 저소득층 주부들은 일반적으로 하루에 수 시간을 실내에 비치된 조리 기구로 음식을 조리하면서 보낸다. 그러나 이들 대부분은 이것이 얼마나 인체에 위험한지 모르고 있다. 부엌 안에는 보이지 않는 살인자가 있기 때문이다.

2009년 국제보건기구(WHO)의 통계 자료에 의하면 조리를 위해 사

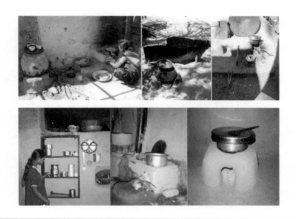

위) 야외에 만든 부엌으로 실내의 매연을 피하고자 임시로 설치해 놓았으며 옆에는 연료로 사용할 땔감을 쌓아 놓았다.

아래) 인도 농촌 마을의 전형적인 부엌 모습으로 특정한 형태를 갖추지 않고 진흙을 사용해 사용자의 편의에 따라 만들었다.

이미지 출처 – https://studylib.net/doc/5542957/creation_of_chulha

용하는, 말린 소똥과 버려진 목재, 마른 풀과 같은 연료를 태우면서 발생하는 유독 가스로 인해 일 년 동안 전 세계에서 1,619,000명이 사망하는데, 이들 중 15%에 해당하는 500,000명은 인도 여성과 어린 아이들이 차지한다고 한다.

잠재적 생명 위협을 감지하고 이들을 지원하기 위해 네덜란드에 본사를 두고 있는 필립스(Phillips)사가 적극적으로 나섰다. 필립스는 회사 내에 디자인 필란트로피(Philantrophy)라고 명명된 디자인 지원팀을 구성하고 팀원들의 전문 지식을 활용하여 위험에 노출된 여성을 돕기 시작하였다. 그들은 인도 고유의 문화적 관습을 그대로 유지한 채, 주부의 건강을

심각하게 위협하는 주방 환경의 근본적인 문제 해결에 초점을 맞췄다.

저소득층이 대부분인 인도의 시골 마을에서 소똥 등의 연료를 이용하여 실내에서 조리를 하면 내부 공기의 오염도가 매우 심해져서 그 공기를 장기적으로 흡입할 경우, 호흡기에 심각한 질환을 초래하여 결국 사망에 이르게 된다. 조리할 때 매연을 현저하게 감소시키는 조리 기기는 인도 주부들의 수명을 연장하는 것뿐 아니라 이와 연관된 다양한 사회적 문제를 해결하는 것과도 관련되어 있다. 더불어 이 프로젝트는 하나의 사물이 가치 사슬로 연결되어 이해 관계자들에게 어떤 혜택을 전하는지 살펴볼 수 있는 사례이기도 하다.

이 조리기기는 해당 지역의 중소기업이 창의적인 생산과 유통 방식으로 최종 소비자에게 공급할 수 있도록 계획되었으며, 매연이 거의 발생하지 않는 이 조리 기기는 인도어로 오븐을 뜻하는 '출하 (Chulha)'라고 이름 지어졌다.

조리를 위한 연료로 사용되는 땔감을 구하기 위해 인도의 농촌 마을 여성들은 건기 내내 인근 지역을 돌아다니며 땔감을 찾아 나선다.

이미지 출처
https://www.bloombergquint.com/elections/why-a-village-in-rajasthan-is-still-using-chulha-over-lpg-cylinder

오른쪽의 샹카리 바이(Shankari Bai)
라는 여성은 오랫동안 오염된 실내
공기를 흡인한 결과, 지난 6년 동안
만성 폐색성 폐질환을 앓고 있어 장
시간의 보행이 불가능하다.

이미지 출처
https://www.bloombergquint.com/elections/
why-a-village-in-rajasthan-is-still-using-
chulha-over-lpg-cylinder

박애주의(Philanthropy) 디자인

박애주의(Philanthropy) 디자인이란 도움이 필요한 지역사회나 공동체에 그들의 생산품을 기부하거나 전문가들이 프로젝트에 참여하여 문제를 해결해 나가는 자선 사업의 일종이다. 기업에서 이러한 박애주의 전략을 펼치는 이유는 기업의 이미지를 강화하고, 기업 종사자들의 연대를 강화하며, 기업의 신뢰와 고객 충성도를 높일 수 있기 때문이다. 여기에 더해 기업의 창의성을 자극하려는 목적과 함께 기업의 사회적 책임 경영을 결합하기 위해서이다.

실천적인 측면에서 박애주의 디자인은 사회 및 환경문제에 초점을 맞춰 인도주의적 관점에서 문제를 해결하는 것을 목표로 하여 발전하였으며, 창의적인 전문성과 사회 문화적 전문성이 결합하여 인간 모두의 더 나은 미래에 기여 하는 구체적 실천 내용을 포함하고 있다. 초기에는 기업이 주도하여 박애주의 프로젝트가 실행되어왔지만, 현재는 상호 보완적인 전문성과 가치를 공유하는 국제기구와 공공 기관, 사회 활동가와 같은 비전통적인 주체들이 서로의 협력 관계를 유지하면서 박애주의적 공동가치 창출에 힘을 모으고 있다.

'출하'는 필립스사에서 수행한 박애주의적 디자인 프로젝트 활동의 첫 번째 결과물이다. 저소득층이 실내에서 안전하게 조리할 수 있는

환경을 제공하기 위한 그들의 노력은 NGO 활동을 측면에서 지원하면서, 이와 더불어 지역사회에 기반을 두고 있는 현지 기업이 지역 주민의 상황과 요구를 적절하게 이해하며 이를 기업 활동과 연계할 수 있도록 지원 활동도 병행하고 있다.

이 프로젝트를 통해 필립스사는 박애주의에 기초하여 얻게 된 지적 재산과 디자인을 해당 지역사회의 이해 관계자에게 무상으로 제공하고 있으며, 이들의 박애주의적 생산과 유통 방법은 지역사회의 경제 인프라를 자극하고 활성화하는 데 일조를 하였다.

디자인 혁신

조리 기구 디자인의 초점은 인도 시골 마을의 사회 문화적 환경과 지역이 갖추고 있는 인프라를 전제로 인체에 해가 없는 조리 기구를 개발하는 것에 맞췄다. 이를 실현하기 위한 디자인 가이드라인은, 우선 유독 가스 발생을 줄여 집 내부에 있는 사람들이 직접 흡입하지 않도록 하며, 현지의 요리 관습과 조리 행위를 그대로 유지할 수 있도록 하고, 해당 지역에서 생산하고 유통할 수 있으며, 유지 보수가 쉬우며, 저렴한 비용으로 보급되고 가족 구성원이 증가함에 따라 유연하게 확장 가능한 것으로 설정되었다.

이것을 위한 준비 과정으로 NGO 단체와 협력하여 현지 조사를 진행하였고, 이러한 초기 연구 과정을 통해 조리와 관련된 현지인들의 요구 사항과 시골 마을의 실내 공기 오염 정도를 먼저 파악하였다. 현지 조사 과정은 폭넓고 심도 있게 이루어져서 매우 효과적이며 지역적 특성을 충분히 이해할 수 있는 내용이 수집되었다. 더불어 현지의 생산과 유통망에서부터 현지인들의 특징적인 요리 행위와 관습, 활용 가능한 조리 기기와의 연계성, 현지인들의 구매력과 관련한 정보들이 망라되어 조사되었다.

필립스의 디자인 팀은 그린 어스(Green Earth)라고 하는 해당 지역

의 NGO 기관으로부터 이러한 정보를 추가로 지원받아 구체적 계획을 세웠다. 연구 조사는 3일 동안 현지 방문과 지역 주민들과의 회의, 1주일 동안의 관찰과 가족들을 대상으로 한 심층 인터뷰 등으로 이루어졌다. 모든 가족 구성원이 이들의 관찰 대상이었는데 특히 주부들이 어떻게 조리를 하는지, 가옥의 내부 시설은 어떤지, 현지의 조리 기구 생산과 유통 구조는 어떤지 등을 자세히 조사하였다.

현지 기업들은 이미 조리 기기에 대한 문제들을 파악하여 이를 사업화하려던 시점이었다. 이런 계획을 세우고 있었던 기업들과의 협업 연구를 통해 디자인 방향이 더욱더 명료해졌다. 우선 나무나 소똥 등을 사용하지 않고 계절의 변화에 따라 해당 지역에서 쉽게 구할 수 있는 연료로 대체하는 것과, '차파티(Chappati)[1]'라고 하는 전통 빵을 굽고 물을 끓이고 밥을 지을 수 있으며, 규격화되지 않은 다양한 크기의 식기를 사용할 수 있으며, 체계화되어 있지 않은 유통 구조에 적합한 전체적인 개발 방향이 결정됐다.

이 팀들은 조리 기구와 연계하여 조리할 때 발생하는 연기를 주택 밖으로 내보낼 수 있는 굴뚝을 함께 개발하여 이를 위한 제품의 유통과 설치 및 보수가 쉽도록 모듈화하였다. 위험을 무릅쓰고 지붕에 올라가서 굴뚝을 청소해야 했지만 보다 안전하게 굴뚝을 청소할 수 있도록 이를 개선하였고, 조리 기구에 식기를 안정적으로 올려놓을 수 있도록 지지대를 개선하였으며, 빵을 굽고 물을 끓이고 밥을 짓는 등 다

1) 밀가루를 반죽하여 둥글고 얇게 만들어 구운 인도의 음식 [두산백과]

양한 조리가 가능하도록 기능을 확장시켰다.

소비자의 요구와 구매 능력의 차이에 따라 두 가지 종류의 조리 기구를 개발하였는데, 그 하나는 이중 구조로 된 오븐으로 소비자 가격이 15달러 정도이며, 다른 하나는 찜통을 갖추고 있는 것으로 가격은 20달러 정도이다. 이 오븐과 굴뚝은 콘크리트를 주재료로 사용했으며 겉에는 진흙을 발랐다. 마치 레고 블록과 같은 모듈로 인해 훼손된 부분은 그 부분만 갈아 끼우면 되고 제품을 수송하기도 매우 손쉬워졌다. 이 조리 기구는 시골 마을에서 재활용된 플라스틱을 활용해 포장재를 만들었으며, 이 기구를 찍어내기 위한 원형 틀은 FRP로 제작하였다. 한 개의 틀은 약 3,000개의 조리 기구를 생산할 수 있고 그 가격은 250달러에 불과하다.

최종적으로 다양한 조리가 가능해졌으며, 다양한 연료를 사용할 수 있고 화력도 우수하며, 수송도 간편하고, 조리 기구와 굴뚝을 청소하기 쉬우며, 오래 쓸 수 있고 제작도 간편한 오븐이 개발되었다. 현지 주민을 대상으로 새롭게 개발한 오븐을 테스트하였고 이러한 사전 시험과정을 통해 몇 가지 문제점이 수정 보완되었다.

오븐 내, 가스의 흐름을 개선해 열효율을 높였으며, 모듈로 된 각각의 조리 기구는 소비자 스스로 조립 가능하며, 공기의 흐름을 방해하는 그을음을 쉽게 제거하고, 굴뚝을 벽에 고정하여 사용의 안정성이 보완되었다. 또한, 실험실에서는 기술적인 시험을 병행하여 연료의 에너지 효율성과 배출 가스의 환경 유해성 및 독성 물질의 배출 등이 측정되었다. 생체유기물로서 기존의 소통 연료를 대체하는 숯은 인체에 거의 해가

없으며, 열효율 측면에서 매우 우수하고 저렴하고 구하기도 매우 쉽다.

　사용자 평가에서도 새롭게 개발된 오븐은 일반적인 요리를 하는 데 적합하며 물과 우유를 끓이기에도 좋고 연기 대부분이 집 밖으로 배출되어 주방 공기가 매우 맑아졌다. 비록 완벽한 평가는 불가능해 보이지만, 디자이너와 공학자, NGO 단체와 이해 관계자들이 서로 긴밀한 협업을 통해 인간 중심의 디자인을 구현하는데 모범적인 선례를 남겼다. 더불어 박애주의적 디자인을 이행했던 필립스사의 입장에서도 자사의 기업 이미지를 강화하고, 기업의 사회적 책임을 구현하기 위한 구체적 방안을 제시했다는 점에서 프로젝트의 의미가 남다르다.

현지인들의 요구 사항과 제조업체들의 의견 등을 반영하여 다양한 주방 기구의 디자인이 검토되었다. 전체적인 구조는 매우 단순하고, 다양한 종류의 음식을 조리할 수 있고, 새로운 기구에 대한 소유의 만족도를 높일 수 있는 디자인을 모색하였다.

이미지 출처 – https://studylib.net/doc/5542957/creation_of_chulha

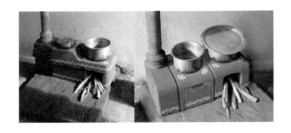

2가지 유형으로 디자인의 방향이 좁혀졌다. 두 개의 주방 기구 모두 모듈로 제작되어 제조 후 쉽게 조립할 수 있고 운반이 쉬우며 설치가 간단한 구조로 이루어져 있다. 한 부분이 파손되더라도 다른 부분으로 대체가 쉬우며 유지 관리가 편하게 하였다. 왼쪽의 사랄(Saral)이라는 모델은 인도어로 '쉽다'라는 의미로 물을 끓일 때 주로 사용되며, 오른쪽의 샴프루나(Shamproona) 모델은 스팀 요리에 주로 활용된다.

이미지 출처 – https://studylib.net/doc/5542957/creation_of_chulha

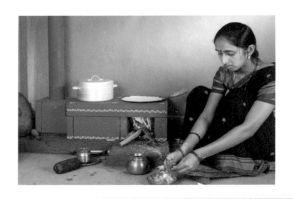

이전과는 달리 쾌적한 실내에서 요리를 준비하는 주부의 모습. 조리하는 과정에서 발생하는 폐열로 야간의 실내 공기를 덥히고 해충을 피할 수 있으며 다양한 음식을 조리할 수 있게 되었다. 조리 기구와 연결된 굴뚝은 매연을 집 밖으로 배출시키도록 디자인되었다.

이미지 출처
https://inhabitat.com/chulha-stove-could-help-stop-1-6-million-smoke-inhalation-deaths/

03

탄소 배출권과
디자인

탄소 배출권과 디자인: 라이프스트로(Lifestraw)

생명을 살리는 정수기

전 인류의 25%만이 정제된 물을 마시고 있다. 물은 생명과 직결되기 때문에 물 부족으로 인한 국가 간 분쟁은 전쟁으로 확산하곤 한다. 물은 다른 재화와는 달리 원조나 지원으로 해결될 문제가 아니므로 근본적인 해결책이 절실한 상항이다.

이미지 출처 - https://www.vestergaard.com/lifestraw/

지구는 71%가 물로 덮여 있고, 이 중 2.5%만이 깨끗하다. 담수의 1%가 일상적인 식수로 사용 가능하며, 이마저도 빙하와 설원에 갇혀 있다.

현재 인류가 안전하게 이용할 수 있는 물은 0.007%에 불과하다. 하지만 안전한 식수는 매우 비효율적으로 사용되어, 우리가 소고기 1kg을 얻는데 15,400ℓ의 물을 사용하고 있다. 78억가량에 이르는 전 세계의 인구 중, 8억8천4백만 명은 아직도 정제되지 않은 오염된 물을 마시며, 그중 37%가 아프리카 사하라 사막 이남에 살고 있다.

매일 6천 명의 어린아이가 장티푸스, 이질과 같이 설사를 수반하는 수인성 질환으로 사망하며, 이는 5세 미만의 어린아이들의 주요 사망 원인 중, 두 번째에 해당한다. 이 수치는 에이즈나 말라리아, 홍역으로 인한 사망보다 더 많음을 의미한다. 1억6천만 명이 비위생적 물과 관련한 만성 영양실조로 고통받고 있으며 이는 저개발 국가에서 급격한 생산성 저하를 초래하여 빈곤의 악순환이 반복된다.

깨끗한 물을 마시기 위해서는 엄청난 비용과 장기간에 걸친 인프라 구축이 필요하며 이들 지역에서 완벽한 식수 문제의 해결을 기대하기는 거의 불가능해 보인다. 이와 같은 와중에 덴마크 출신의 베스터가드 프란센(Vestergaard Frandsen)이라는 22세 청년이 남부 아프리카를 여행하던 중, 남수단 지역의 오염된 물로 인해 고통받는 원주민들을 목격하게 되었다.

이전에 그는 부친으로부터 물려받은 섬유 관련 사업을 기반으로 아이티 지진으로 인한 대피소에 사용될 조립형 재난용 텐트를 공급하며 사업의 기반을 다져 놓은 상태였다. 이 재난용 텐트는 불결하고 오염된 환경으로부터 해충을 막아주고, 더위를 식히게 해주었고, 적시에 이를 공급함으로써 탁월한 효능을 발휘하였다.

이러한 그의 사업적 기반과 경험으로 그는 오염된 물을 안전하게 마실 수 있는 근본적인 문제 해결에 전념하며, 사업의 방향을 완전히 바꾸었다. 제일 먼저 그는 오염된 물속에 기생하는 메디나충(Guinea worm)[2]을 정제하기 위한 필터 개발에 집중하였다. 이 기생충은 물과 함께 흡수되어 몸속에서 다양한 질병을 일으키며 위생 환경이 열악한 지역 주민들의 건강을 심각하게 위협하였다.

90년대 초반, 미국의 대통령이었던 지미 카터 대통령에 의해 설립된 국제 NGO 단체와 함께 그의 첫 프로젝트가 시작되었다. 많은 시행착오를 거쳐 그의 정수기 프로젝트는 20세기 들어 아프리카인들의 생명을 살리는 가장 위대한 발명품 중 하나로 꼽힌다.

라이프스트로(Lifestraw)라고 명명된 이 정수기는 25cm의 길이에 지름 29mm의 플라스틱 파이프로 구성되어 있고 무게는 불과 56g에 불과하며, 내부에는 다양한 세균과 바이러스를 거를 수 있는 여러 종류의 필터가 들어 있다. 이 기적과 같은 개인용 정수기는 불과 2달러의 비용으로 제조할 수 있다.

바닷물을 담수화하여 식수로 사용할 수 있는 방법도 있지만, 담수화 설비를 세우거나 물을 정화하는 시스템은 천문학적인 비용이 들기 때문에 저개발 국가에서는 엄두도 내지 못하고 있다. 하지만 그가 개발한 라이프스트로는 매우 저렴한 비용으로 수천만 명의 생명을 구할

2) 검물벼룩속(Cyclops)의 아주 작은 갑각류(1~3밀리미터)로서 물을 통하여 인체에 감염된다. 기생성 선충인 메디나충(Dracunculus medinensis)의 애벌레는 위에서 자라 번식한다. 성숙한 암컷은 피하 조직, 특히 말단으로 이동하여 궤양을 일으킨다. [식품과학사전]

수 있다. 이 저가의 개인용 정수기는 1인이 1년에 소비하는 700ℓ의 물을 정화할 수 있고 살모넬라, 장티푸스, 콜레라, 이질 등을 퍼트리는 미생물과 수인성 박테리아를 매우 효과적으로 거르며 의학적으로도 그 안정성이 입증되었다.

이 정수기는 내구성을 위해 가능한 한 움직이는 부분이 없도록 하였으며, 전원이 별도로 필요 없도록 디자인되었다. 이동하기 쉽게 목걸이 끈이 달려 있고 오염된 물에 정수기를 갖다 대고 입으로 힘껏 빨면 필터를 통해 안전하게 물을 마실 수 있는 구조로 되어있다. 해를 거듭할수록 이 정수기는 진화를 거듭하여 좀 더 작아지고, 성능이 좀 더 개선되며, 제품 종류가 다양하게 확대되었다.

2008년에는 각 가정에서 사용할 수 있도록 대용량 제품이 개발되었고 2013년에는 100명 정도가 마을에서 동시에 사용 가능한 공동체용 정수기까지 개발되어, 많은 사람이 동시에 사용할 수 있도록 그 기능이 확대되었다.

이들 정수기의 공통적인 특징은, 단순한 기술에 바탕을 둔 우수한 효능을 지니고 있고, 사용자가 매우 직관적으로 사용할 수 있으며, 열악한 자연환경에서 손쉽게 사용 가능하며, 기능이 떨어지거나 쉽게 고장 나지 않고, 가격이 매우 저렴한 것 외에도 매우 특별한 의미를 담고 있다.

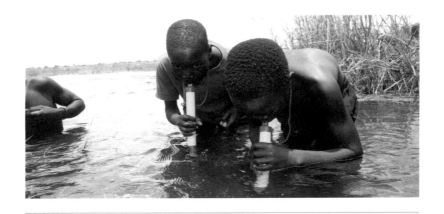

하나의 라이프스트로를 이용해 한 사람이 하루에 2ℓ가량의 물을 1년간 정화할 수 있으며 0.2마이크론 이상의 미생물과 바이러스를 거를 수 있는 필터가 내장되어 있다. 한 개의 제조 비용은 2달러에 불과하며 제조 비용도 현지 주민이 소유하고 있는 탄소 배출권을 통해 충당된다.

이미지 출처 − https://www.vestergaard.com/lifestraw/

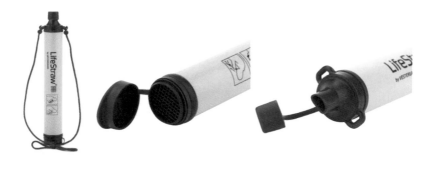

개인용 라이프스트로의 외관은 움직이는 부분을 최소화하여 내구성을 증가시켰고 사용이 편하도록 줄을 매달아 목에 걸 수 있도록 하였다.

이미지 출처 − https://www.lifestraw.com/products/lifestraw

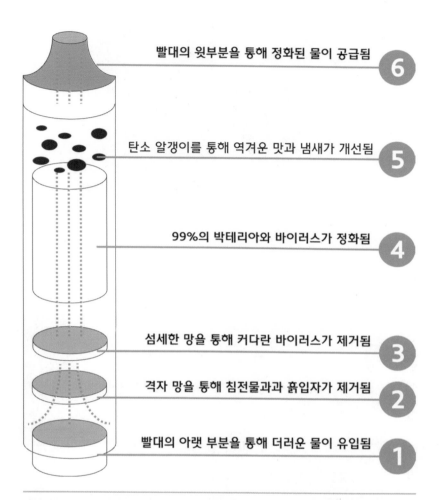

빨대의 윗부분을 통해 정화된 물이 공급됨 **6**

탄소 알갱이를 통해 역겨운 맛과 냄새가 개선됨 **5**

99%의 박테리아와 바이러스가 정화됨 **4**

섬세한 망을 통해 커다란 바이러스가 제거됨 **3**

격자 망을 통해 침전물과과 흙입자가 제거됨 **2**

빨대의 아랫 부분을 통해 더러운 물이 유입됨 **1**

라이프스트로 내부는 6개의 기능을 담당하는 부품으로 구성되어 있다. 오염된 물이 맨 아랫부분으로 유입되어 격자 망을 통해 물속에 포함되어 있는 흙 입자와 침전물 들이 걸러지고 섬세한 망을 통해 상대적으로 커다란 바이러스가 제거된다. 그 이후 원통으로 구성된 필터를 통해 박테리아와 바이러스가 99% 걸러지며 탄소 알갱이로 역겨운 냄새와 맛이 개선된다.

가정마다 설치된 라이프스트로는 일상에 필요한 식수를 물탱크에 보관하고 있다가
필요한 만큼 아랫부분에 있는 고무 튜브를 짜서 사용하도록 개선되었다.

이미지 출처 – https://www.good.is/articles/lifestraw

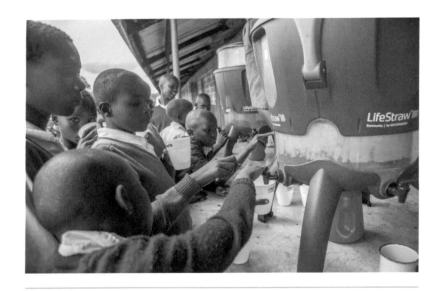

케냐에 공급되는 대용량 라이프스트로는 학교나 마을에 설치된다. 이곳의 초등학생
들은 대용량의 정수기를 통해 언제든지 깨끗한 물을 마실 수 있다.

이미지 출처
http://www.multivu.com/players/English/7351651-vestergaard-lifestraw-follow-the-liters-
program-kenya-safe-water/_

탄소 배출권의 활용

저개발 국가의 다양한 경제적, 의료적 문제를 해결하기 위한 프로젝트 대부분은 UN의 국제협력 기구나 대기업의 사회적 책임 경영에 의한 후원, 혹은 거액의 개인 기부자에게 그 예산을 지원받는 경우가 대부분이며, 이러한 원조와 후원이 줄어들거나 중단되면 프로젝트 역시 자연스럽게 소멸하기 마련이다. 자선이나 후원, 원조와 같은 예산 확보는 항상 일관성 있게 유지되지 않는다. 이러한 비영리 단체의 한계를 벗어나 그는 영리를 추구하면서 이 프로젝트를 시작하였다.

그의 개인용 정수기 프로젝트는 사회적 이슈와 마케팅을 연결하는 대의 마케팅(cause marketing)[3]의 효시가 되었다. 그는 정부나 기업, 개인의 그 어떠한 후원도 거부하며 기업 스스로가 생존해야 한다는 기업 철학을 바탕으로 35명의 케냐인을 고용하여 사업을 확장해 나갔으며, 2011년에는 케냐 서부의 90%에 해당하는 90만 개의 가정용 필터를 공급하였다. 외부의 후원이나 지원 없이 자체적으로 제조와 보급에 필요한 비용을 충당할 수 있었던 이유는 국민 대다수가 '탄소 배출

3) 기업의 경영 활동과 사회적 이슈를 연계시키는 마케팅으로, 기업과 소비자의 관계를 통해 기업이 추구하는 사익(私益)과 사회가 추구하는 공익(公益)을 동시에 얻는 게 목표다. [네이버 지식백과]

권[4]"을 가지고 있기 때문이다.

다른 대륙과는 달리 아프리카 전역은 탄소와 같은 공기 오염 물질을 배출하는 제조 공장들이 다른 대륙에 비해 상대적으로 매우 적기 때문에, 다른 국가에서 국제사회에 내야 하는 탄소세를 수령할 권리가 있다. 이처럼 탄소세를 통해 제조에 필요한 재정을 마련하여 개인용, 가정용, 지역용 정수기를 제작, 배급할 수 있었다. 탄소권이 재화로 환원되고, 그 이윤은 각 가정과 마을로 환원되는 사업적 구조를 지니게 된 것이다.

이 정수기는 이윤을 위해 목적과 수단이 적절하게 활용된 사례이다. 아프리카 현지인들은 자선이나 후원의 형태가 아니라 자신들의 받아야 할 마땅한 권리를 통해 생명의 위험으로부터 안전하게 자신을 보호하게 되었다. 이처럼 영리를 목적으로 한 사업을 새롭게 구축한 기업의 역할은 매우 지대하였으며, 이런 사업 구조는 더욱 다양한 제품과 사업의 영역으로 확장될 수 있었던 근간이 되었다. 현재 이 기업은 스위스에 본사를 두고 세계 각지에 수십 개의 지사를 둔 중견기업으로 자리 잡게 되었다.

4) 지구온난화 유발 및 이를 가중시키는 온실가스를 배출할 수 있는 권리로, 배출권을 할당 받은 기업들은 의무적으로 할당 범위 내에서 온실가스를 사용해야 한다. 그리고 남거나 부족한 배출권은 시장에서 거래할 수 있다. [네이버 지식백과]

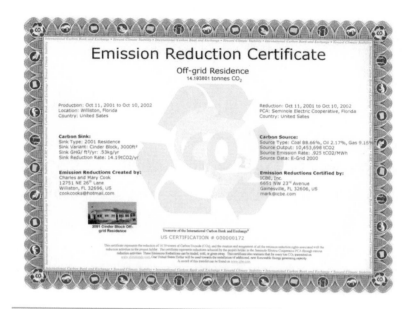

탄소배출권 인증서의 예시. 지구 온난화를 유발하고 이를 가중시키는 온실가스를 배출할 수 있는 권리로서 배출권을 할당받은 기업들은 의무적으로 할당 범위 내에서 온실가스를 사용해야 한다. 그리고 남거나 부족한 배출권은 시장에서 거래할 수 있으며 거래를 위해서는 위와 같은 인증서가 필요하다.

이미지 출처 – http://personal.icbe.com/climatesafe/emissionreductioncertificate.htm

기회와 위협

이 정수기에 대한 많은 찬사와 장점에도 불구하고, 이 정수기 역시 마케팅과 전략적 측면에서 해결해야 할 문제들이 내재하여 있다.

첫 번째는, 개발 초기에서부터 이 제품은 특허로 등록되어 법적으로 보호를 받고 있음에도 불구하고 유사한 기술을 응용한 모조품이나 유사품들이 계속해서 시장에 등장한다는 점이다. 이러한 불법 복제 제품들은 시장 질서를 크게 교란하고 있다. 라이프세이버(Lifesaver)나 소이어(Sawyer)와 같은 유사 제품들이 시장 경쟁의 우위를 점하기 위해 더 우수한 필터 성능과 추가 기능 및 첨단 기술을 더하여 고가의 가격으로 판매되고 있다.

이러한 제품들은 고가로 판매되기 때문에 빈곤 국가의 현지인들은 이를 구매할 수 있는 경제적 여력이 없고, 서방 국가에서는 제품의 본래 취지에서 벗어나 야외 캠핑용 제품으로 판매되고 있다. 라이프스토로의 현지 보급을 확대하기 위해 판매 수익의 일부를 더욱 많은 지역 주민들에게 환원하려고 개발된 라이프스트로 고(Lifestraw Go)와 같은 제품은, 이러한 불법 복제 제품 등으로 인해 시장 점유율이 크게 잠식되어가고 있다. 특히 온라인 쇼핑몰과 같은 이커머스

(e-commerce)의 판매환경에서는 이러한 가격 경쟁이 더욱 심화하여 이윤을 환원시키기 위한 대의적 마케팅이 매우 어려운 상황에 봉착해 있다. 더욱이 캠핑과 하이킹을 즐기는 사람들이 증가하면서 야외에서 안전한 식수를 곧바로 얻으려는 사용자는 다양한 기능과 강력한 성능, 첨단의 기술들이 더욱 강하게 요구하게 된다.

미국의 온라인 쇼핑몰에서 판매되는 라이프스트로. 원래의 목적과는 달리 하이킹이나 등산과 같은 레저용으로 상품이 분류되어 있고, 사용의 편의성을 위해 보관함과 함께 판매되고 있다. 판매가격은 한화로 10,000원 내외로 책정되어 있다.

이미지 출처 – https://www.amazon.com

두 번째는, 성능과 기술 측면만으로 라이프스트로와 경쟁 제품들을 상호 비교하는 블로그와 사회적 관계망으로 인해 제품 본연의 가치가 훼손되고 있다. 매우 열악한 자연환경에서 생존을 유지하기 위한 최소

한의 장치를 최소의 비용으로 제작한 라이프스트로와 레저와 스포츠 목적으로 캠핑을 즐기기 위한 용도로서 가격 저항이 별로 없는 레저 용품을 같은 선상에서 비교하는 것은 매우 불공정하다. 하지만 이런 위협적 요인에도 불구하고, 라이프스트로는 20여 년이 넘게 오염된 물로 인해 생명을 위협당하고 있는 수천만의 인류를 구하고 있는 극히 드문 현재 진행형 휴머니즘의 상징물로 기억되고 있다.

04

교육 평등과
디자인

: OLPC(One Laptop Per Child)

한 아이에게 한 대의 노트북

50년이 걸린 프로젝트

디자인은 미래에 대응하는 물리적 실체이며 그 계획을 실현하는 과정을 포함한다. 급변하는 미래에 신속하게 대응하기 위해서는 적절한 시간 내에 계획하고 결과를 도출하는 것이 그 무엇보다도 중요하다. 물론 사안의 복잡성과 문제를 둘러싸고 있는 이해 관계자의 폭에 따라 그 시간은 매우 유동적이지만 하나의 디자인 프로젝트가 50년이 소요된 것은 극히 이례적이다.

"한 아이에게 한 대의 노트북(OLPC: One Laptop per Child)"이라는 이 프로젝트는 그 시작과 끝이 순탄하지 않았음을 암시하기도 하며, 또한 그만큼 절실했었음을 암시해준다. OLPC라고 명명된 이 프로젝트는 단순히 하나의 노트북을 저렴하고 효율적으로 디자인하는 문제에 국한되지 않았다. 이 프로젝트는 빈곤 국가의 교육과 더불어 국가의 장래에 관한 문제에서부터 거슬러 올라간다.

국가 간 정보 격차와 불균형은 특히 교육의 불균형과 격차로 이어진다. 교육의 불균형은 빈곤 국가에는 숙명과 같은 문제이다. 교육을 통해 아이들에게 희망을 줄 수 없는 국가는 그 미래가 불투명할 수밖에 없다. 하지만 교육의 인프라는 하루아침에 구축할 수 없다. 공간, 교육 설비 및 기자재와 같은 하드웨어와 더불어 인적 자원, 교육 콘텐츠, 교

육 과정과 같은 소프트웨어에 많은 예산을 투입해야 하며, 이로 인한 교육적 결과는 수십 년이 지나야 비로소 확인할 수 있다.

이와 같은 맥락에서 이 프로젝트의 발단은 1960년대로 거슬러 올라간다. 세네갈, 콜롬비아, 코스타리카 등에서 어린아이들에게 '생각하는 법'을 가르치며 현지에서 다양한 활동을 했던 시모어 페퍼트(Seymour Papert)[5]에게 영감을 받았다. 그의 취지에 크게 동감한 니콜라스 네그로폰테(Nicholas Negroponte)는 비영리 단체를 설립해 그의 실천하는 철학을 실제로 구현하기 시작했다. 물론 50년 전에는 컴퓨터라는 정보기기 자체가 일반화되지 않았으며 더욱이 노트북은 상상 속의 기기였을 것이다.

시간이 흐르면서 정보와 교육의 격차를 빠르게 줄일 방법의 하나가 노트북의 교육적 활용으로 좁혀졌고, 더불어 다양한 연결망의 기술적 혁신은 그 프로젝트가 기획된 지 30년 만에 빛을 발할 수 있었다. 미국의 MIT 대학의 교수로 있었던 니콜라스 교수는 이후 MIT 미디어랩(Media lab)에서 이 프로젝트의 결과를 맞이하게 되었다.

5) 남아프리카 공화국 출신 미국의 수학자, 컴퓨터 과학자, 교육자이다. 로고라는 프로그래밍 언어를 만들었고, 인공지능 분야에 공헌하였다. [위키백과]

국가 간의 교육적 격차는 국가 간의 경제적 격차와 정비례하여 나타난다. 교육 문제를 해결하는 것은 장기적으로 경제 문제 해결과 직결되지만, 저개발 국가에서는 교육의 문제 이외에 해결해야 할 당면 과제들이 산적해 있다.

이미지 출처
[위] https://www.theeastafrican.co.ke/tea/news/east-africa/more-pupils-enrol-in-schools-in-east-africa-but-learning-quality-still-way-off--1387608
[아래] https://www.ei-ie.org/en/detail/16262/access-to-quality-education-under-threat-in-honduras

100달러 노트북

비록 비영리를 목적으로 하는 노트북이지만 100달러의 비용으로 이를 제조할 수 있을지 의문이 갈 수밖에 없다. 그렇다고 저렴하게 제조하기 위해 저급한 부품을 사용하거나 일부 기능을 제한할 수도 없었다. 다시 말해 싸구려 노트북을 제작할 수는 없었다. 물론 프로젝트에 참여한 컴퓨터 프로그래머, 공학자, 제조 전문가, 산업디자이너, 통신 전문가 등과 같은 다양한 전문가들의 재능 기부가 있었지만, 단지 이들이 제공하는 무보수 지원만으로 이를 실현한다는 것은 거의 불가능한 일이었다.

또한, 이 컴퓨터는 한 명의 아이에게 한 대씩 공급해야 하므로 그 초기 제작 물량만 해도 100만대가 넘도록 계획했어야만 했다. 더불어 기기를 생산하여 공급하는 것만으로 문제가 해결되지는 않는다. 이들이 이러한 기기를 처음 접했을 때, 활용할 수 있도록 가르칠 수 있는 교사의 수급도 문제였다. 어린아이들 스스로가 교사 없이 필요한 정보를 찾고, 활용하며, 즐기고, 소통할 수 있도록 사용성을 그들의 눈높이에 맞춰 제공함으로써, 교사의 역할과 부담을 상당히 줄여야 했다.

하드웨어는 일반 노트북에 견주어도 손색이 없을 정도로 와이파이

(Wifi)를 활용한 원거리 통신, 화상 통화가 가능한 카메라와 마이크, 화면에 직접 그림이나 글씨를 쓸 수 있는 터치 패드, 안테나, 3개의 USB 슬롯, 게임용 조정기 등을 포함하고 있어야 했다. 또 매우 중요한 운용 시스템(OS)은 제조 원가를 낮춰야 하므로 무료로 사용할 수 있어야 했고, 적은 용량을 차지하는 리눅스(Linux)를 기반으로 해야 했다.

애플(Apple)사에서 자사의 운용 시스템을 무상으로 제공하겠다는 제의가 있었으나 기기가 한 회사에 종속되는 것을 우려해 이마저도 거절했다. 특히 전원 공급이 원활하지 않은 저개발 국가에서 손쉽게 전원을 공급하는 문제가 걸림돌이 되었다. 이를 위해 일반적인 전원 공급도 가능하지만 사용하는 동안 손으로 돌려서 전원을 공급하는 핸드 크랭크(hand crank) 장치를 별도로 개발해 2W의 저전력으로 안정되게 전원을 공급할 방법을 고안했다. 1분 동안 전원 공급 장치를 돌리면 10분 동안 노트북 사용이 가능하도록 하였다.

디자인 측면에서도 많은 심혈을 기울였다. 마치 코끼리의 귀 모양처럼 위로 올릴 수 있는 안테나는 노트북을 접을 때 안전하게 본체에 고정될 수 있도록 잠금장치의 기능을 할 뿐만 아니라 외부의 이물질이 기기 안으로 침투하지 못하도록 막을 수 있는 또 다른 기능도 하고 있다. 노트북의 윗부분에는 손잡이와 함께 커다란 구멍을 내어 끈으로 연결하여 몸에 부착할 수 있어서 이동 중에도 떨어지지 않도록 제품의 안전성을 고려하였다.

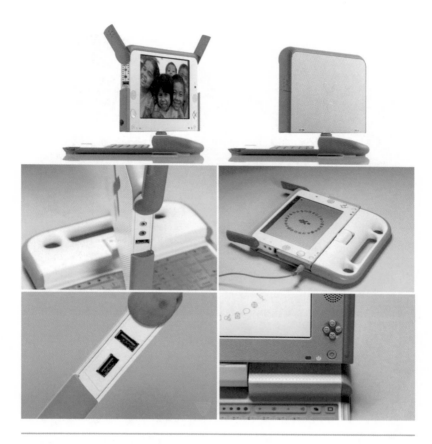

OLPC는 제조 원가가 100달러에 불과하지만, 저 사양의 부품만을 사용하지 않았다. 무료로 장착이 가능한 리눅스(linux) 기반의 운영 체계를 갖추고, 자체 전력을 발생하여 외부의 전원을 따로 연결하지 않아도 되며 터치패드와 와이파이의 연결이 가능하도록 설계되었다.

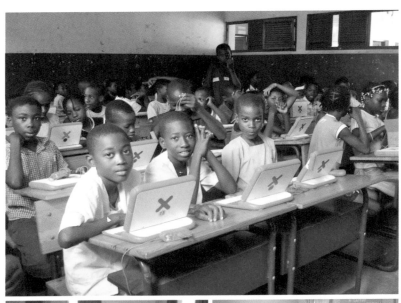

교육 자원이 부족한 아프리카나 중남미와 동유럽국가에서 OLPC를 활용한 다양한
교육이 이루어지고 있다. 한 대의 노트북이 학교와 교실, 교사, 교과서, 공책을 대체
할 가능성에 대해 지속해서 논의 중이다.

이미지 출처 – https://fli.institute/2014/08/25/one-laptop-per-child-olpc/

흔히들 디자인이라는 개념을 떠올릴 때, 다소 부가적인 가치와 외관, 추가 가격을 생각하는 편견을 지니기도 한다. 하지만 디자인을 통해 더욱 저렴하게 생산할 수 있고, 더욱 튼튼하고, 실내외에서도 효율적으로 사용할 수 있어서 이전과는 전혀 다른 배움과 놀이의 체험이 가능하게 되었다. 더불어 제조 원가를 낮추고 기능을 확장해야만 하는 노트북의 요구 사항들은, 역으로 제조 기술의 진일보를 가져오는 계기가 되었다.

일반적으로 노트북에서 많이 사용하는 워드 프로세서나 엑셀, 파워포인트 등은 이런 아이들에게 교육적 효과가 없을 것으로 판단되어 제공하지 않았으며, 아이들 스스로가 세계를 탐험하고 정보를 습득하면서 이를 통해 배움을 성장시켜 나가는 자발적 학습에 익숙해지도록 하는 데 초점을 맞췄다. 즉 배움 그 자체를 배우게 될 것을 기대했다.

성공일까 실패일까?

하루를 먹고 사는 것이 급박한 저개발 국가에서 100불짜리 컴퓨터를 한 아이에 하나씩 제공하는 것에 대한 논란의 여지는 분명히 있다. 시제품이 개발된 후, 초기에 무려 전 세계에서 5백만 대의 주문을 받았고, 보급 목표치는 2008년에 무려 1억5천만 대를 잡고 있었다. 2007년부터 우루과이, 페루, 멕시코 등과 같은 남미 국가에 60만대의 물량이 우선 공급되었다. 하지만 현지에서 노트북의 교육적 활용은 매우 미미한 수준으로 나타났다. 아이들은 노트북을 활용하며 비디오게임과 웹 서핑을 하는 것으로 대부분 시간을 할애했다.

UNDP와 같은 국제적 비영리 단체와 이베이, 구글과 같은 세계 유수의 IT 기업들이 생산과 보급에 참여했지만 원래의 취지와는 달리 그 활용도는 매우 미미하게 나타났다. 또한, 개발 시점이었던 2006년에는 제조 원가를 100달러로 계획했지만, 6년이 지난 이후에는 190달러까지 제조 원가가 상승하여, 참여하고자 하는 국가에서 선뜻 교육예산에 노트북 구매 비용을 반영하기가 매우 빠듯해졌다. 더불어 빈곤한 저개발 국가의 교육 문제 해결을 위한 노력이 노트북이라고 하는 하드웨어적인 부분에 치우쳐 있음이 한계로 드러났다.

한 국가의 교육 인프라는 사회와 문화, 정치, 경제 등과 밀접하게 맞

물려 있는 거대한 톱니바퀴와 같다. 활용성이 매우 기대되었던 최첨단의 교육 기자재는 운용 측면에서도 다소 문제가 있었다. 이 기기를 활용하여 교육하거나, 기술을 지원할 전문 인력들이 제대로 갖춰지지 않았을 뿐 아니라, 남미의 불안한 정치 환경으로 인해 이곳의 어린아이들은 정상적으로 교육을 받을 수가 없었다. 또 불안정한 전력 공급과 부족한 인터넷 통신망으로 인해 노트북을 중심으로 교육의 시스템을 전면적으로 개선하기에는 뚜렷한 한계가 있었다.

무엇보다도 중요한 문제는 이 기기를 활용하여 교육을 받고자 하는 아이들의 동기부여가 다소 결핍되어 있다는 사실이었는데 이는 또 하나의 걸림돌이었다. 오랜 준비 기간과 여러 비영리 기관과 첨단 기업들이 참여하여 많은 예산이 투입되었지만 그 실효성은 기대만큼 크지 않았다. 하지만 이 프로젝트를 현재 시점에서 성공이냐 실패냐를 판가름하기는 쉽지 않으며 이를 구분할 만한 기준이 명확하지 않다.

우리는 이 프로젝트를 통해 몇 가지 교훈을 발견할 수 있다. 첫째는 교육의 하드웨어에 집중하고 상대적으로 교육의 소프트웨어를 소홀히 하다 보니 그 효과가 반감되었다는 점이다. 두 번째는 교육의 기회를 박탈당한 어린아이들이 얻게 될 '수혜'에 집중하다 보니 '수요'적인 부분을 다소 등한시한 점이다. 즉, 각 국가와 사회가 요구하는 수요에 맞춰 그 수혜가 돌아가야 한다는 점이다. 세 번째는 공학자가 개발의 주도권을 가지다 보니 제조와 기술적인 측면이 우선시 되어 교육의 질적 측면이 간과되었다는 점이다.

하지만 이 프로젝트는 현재 진행형이고 또한 시행착오를 통해 조금

씩 문제점들이 보완되고 있고, 오랜 준비 기간만큼이나 그 결과는 인내심을 가지고 지켜봐야 할 것이다.

OLPC는 학생 1인당 한 대의 노트북을 제공하고 있다. 학생 스스로 학습에 대한 동기부여가 결여될 경우, 이들에게 제공된 노트북은 단순히 게임기나 인터넷 탐색기로 전용될 가능성이 크다. 많은 부분에서 기존 교육을 대체할 만한 매우 효과적인 매체로 평가되지만, 노트북의 활용성을 극대화해 줄 수 있는 교육자의 보급도 매우 시급한 상황이다.

이미지 출처 – https://fli.institute/2014/08/25/one-laptop-per-child-olpc/comment-page-1/

05

범죄 예방과
디자인

범죄 예방과 디자인

: CPTED(Crime Prevention Through Environmental Design)

디자인을 통한 범죄 예방과 감시

2016년 올림픽 개최를 준비하면서 브라질은 빈민가에 대한 대대적인 정비 사업을 통해 범죄율이 현저하게 줄어들었으나, 올림픽이 끝난 후 세계인들의 주목이 멀어지면서 범죄율이 다시 급증하였다. 브라질은 증가하는 범죄에 대처하기 위해 리우데자네이루 도심에 우범지역을 설정하고 이곳을 집중적으로 감시하며 억압하여 지역 주민들의 불만이 점차 고조되고 있다.

이미지 출처 - https://www.rioonwatch.org/?p=37155#prettyPhoto/0/

전 세계의 주요 대도시들은 전례 없는 과도한 인구가 도시로 유입되고, 이로 인한 경제적 갈등이 증폭되어 빈부의 격차가 심화하고, 그에 따른 사회적 갈등으로 다양한 유형의 범죄가 발생하고 있다. 특히 빈부의 격차가 심할수록 범죄율은 정비례하여 발생한다.

한국도 예외가 아니다. 서울은 70년 전에는 세계에서 가장 못 사는 도시에서 한강의 기적을 통해 세계적으로 거대하고 상당한 영향력을 미치는 도시로 변화하였지만 급격한 도시 근대화로 인해 지역 간의 갈등이 증폭되고 있다. 한국의 살인율은 10만 명당 2.2명으로 OECD 평균인 2.16명을 넘어서고 있으며, 이는 29개 회원국 중 9위에 이르는 수치이다. 미국의 경우는 성폭력과 절도율은 OECD 평균의 거의 두 배에 달하고 있으며 해외의 대도시들은 정도의 차이는 있지만 급격하게 증가하는 범죄율로 인해 심한 몸살을 앓고 있다.

많은 국가가 범죄로부터 시민의 안전을 보호하는 것이 국가 정책의 주요 과제로 매년 등장한다. 범죄를 대하는 국가의 대응 전략도 다양하게 나타난다. 브라질의 리우데자이로는 2016년 리우 올림픽 이후, 세계의 관심에서 멀어지면서 폭력에 의한 범죄율이 급격하게 증가하고 있다. 특히 빈민가에 거주하는 주민들은 국가의 관심으로부터 점차 멀어져 범죄 조직의 온상으로 바뀌기 시작했다.

정부는 오히려 이들 빈민 지역을 감시와 억압의 대상으로 낙인찍으며, 먼저 내부의 범죄 조직이 밖으로 확산하는 것을 막음으로써 범죄에 성공적으로 대처했다고 자평하고 있다. 하지만 빈민 지역에 대한 감시와 억압은 오히려 이들 거주지역 주민뿐 아니라 모든 시민에게 불안과 위험을 더

욱 광범위하게 확산시킨다. 절망감에 휩싸인 주민들은 더욱더 폭력 성향을 띠며 범죄에 쉽게 노출되는 악순환이 주기적으로 반복되고 있다.

범죄가 이미 발생하면 그에 따른 희생 및 사회적 비용이 매우 많이 들지만, 예방을 통해서 범죄가 줄게 되면, 적은 비용과 희생을 최소화할 수 있으므로 예방보다 더 좋은 효과적인 방법은 없다. 범죄를 예방하는 측면에서 2가지 방법이 유용하다.

그 하나는 강제적인 방법이다. 대표적으로 폐쇄 카메라나 감시 초소를 통해 사람들을 감시하는 방법이다. 이는 사람들의 행동 감시를 통해 범죄 장면을 포착하여 범죄의 주된 증거 자료로 활용할 수 있고, 이를 통해 범죄의 의지를 꺾는 방법이다. 하지만 불가피하게 사생활을 침해하기 때문에 이에 대한 사람들의 반감과 사회적 비판, 설치 및 운용을 위한 비용이 단점으로 지적되고 있다.

또 다른 범죄 예방 방법은 강제적이지 않고 자연스러운 방법이 있다. 대표적인 방법이 디자인을 활용하는 것이다. 사람들의 잠재적 심리를 이용하여, 범죄를 일으킬 수 있는 제반 환경 요소를 제거하거나 변화시키는 방법이다. 디자인을 통한 범죄 예방은 사람들에게 시각적이고 물리적인 환경 개선을 통해 해당 지역에 대한 호감을 느끼게 하고 또한, 사람들의 자연스러운 심리 작용을 활용하기 때문에 큰 비용을 들일 필요도 없다. 따라서 이러한 장점들로 인해, 디자인을 통한 범죄 예방은 많은 국가에서 도시 계획의 필수적인 요소로 채택하는 경우가 늘어나고 있다.

범죄 예방을 위한 디자인의 역할은 1960년대 미국의 저널리스트였

던 제인 자콥(Jane Jacobs)에 의해 처음으로 논의되었다. 그에 의해서 불평등과 강제적 방식으로 진행되던 하향식의 도시 계획이 아닌, 거주민이 중심이 되어 그들의 지역을 스스로 재건하고 지역사회에 애정을 갖게 함으로써, 풀뿌리 방식의 범죄 예방 계획이 시작되었다. 이것을 기화로 좀 더 효과적인 방법으로 범죄를 예방하려는 방법들이 모색되어 왔고, 디자인을 통한 범죄 예방(CPTED: Crime Prevention Through Environmental Design) 노력은 레이 제퍼리(Ray Jeffery) 교수에 의해 이론적으로 정립되었다.

범죄예방디자인의 기본 원리는 크게 6개로 나뉜다.

- 첫 번째는 공간의 감시 기능을 강화하는 것이다. 폐쇄 카메라와 같은 기계적인 감시와 가로 공간의 전방 시야를 가급적 넓게 확보하여 보행자 간의 상호 감시를 강화하는 자연 감시의 원리가 활용된다.
- 두 번째는 우범지역의 접근을 통제하는 것이다. 범죄 가능성이 큰 건물과 건물의 사이 공간이나 후미진 공간의 접근을 차단하는 방법이다.
- 세 번째는 공간의 영역성을 강화하는 것으로, 임의로 방치되고 있는 공적 공간의 범죄 유발률이 높으므로 이들 지역을 지역 공동체의 공공 관리 구역으로 가꿔 범죄자의 우발적 범죄 심리를 사전에 꺾는 효과를 기대할 수 있다.

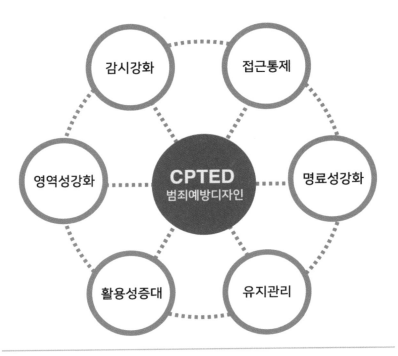

개방감 있는 공간을 확보하고, 우범 예상 지역을 폐쇄하고, 공간의 위치를 쉽게 인지하고, 훼손된 시설을 신속하게 보수하고, 공적인 유휴공간을 적극적으로 활용하며, 공간 영역을 명확하게 구분함으로써 디자인을 통한 범죄 예방이 가능하다.

- 네 번째 원리는 공간의 활용성을 증대시키는 방안으로 이는 자연적 감시와 밀접한 연관성이 있다. 범죄에 사용될 가능성이 큰 유휴공간에 다양한 활동이 가능하도록 공간의 기능성을 부여하는 원리이다.
- 다섯 번째는 공간의 명료성을 강화하는 것이다. 공간의 위치 정보를 쉽게 파악하여 인지할 수 있도록 하여 보행자는 위급 시에 빠른 도움을 요청할 수 있다.

- 끝으로 유지 관리를 강화하는 것으로 이는 깨진 유리창 효과[6]와 유사한 원리이다. 훼손된 시설물이 오랫동안 방치되면 그곳이 우범지역으로 바뀔 가능성이 크듯이 낙후되거나 훼손된 시설을 빠른 기간 내에 보수하거나 교체하는 것이 필요하다.

6) 깨진 유리창 하나를 방치해 두면, 그 지점을 중심으로 범죄가 확산되기 시작한다는 이론으로, 사소한 무질서를 방치하면 큰 문제로 이어질 가능성이 크다는 의미를 담고 있다.

깨진 유리창 효과

서울 구도심의 후미진 동네에서 흔히 목격되는 골목의 모습들은, 저층의 단독 주택과 다세대 주택이 빼곡하게 줄지어져 있고, 좁은 골목길에는 전봇대와 전선들이 어지럽게 엉켜 있으며, 밤이 되면 전봇대에 매달려 있는 낡은 가로등을 통해 희미한 보행자의 윤곽만을 확인할 수 있다.

전통적으로 골목길은 작은 단위의 지역 공동체를 형성하며 이웃 간에 정감이 넘치고, 문단속하지 않아도 서로 파수꾼의 역할을 하며 안전하게 일상생활을 하던 공간이었다. 하지만 급격한 산업화와 도시화로 인해 이러한 낭만적인 골목의 풍경은 사라지고, 담장에는 절도범의 무단 침입을 방지하기 위해 날카로운 톱니 모양의 철사나 뾰족한 쇠꼬챙이가 꽂혀 있고, 무단으로 버려진 쓰레기더미가 골목 구석에 방치되어 있으며, 담장 여기저기에 불법 인쇄 광고물이 흔하게 목격되곤 한다.

한국범죄연구원에 따르면 5가지 주요 범죄 유형 중 절도 및 폭력은 95%에 이르며, 이러한 범죄의 62%는 경제적으로 낙후한 지역의 공공장소에서 발생한다고 보고하고 있다. 이처럼 범죄에 취약한 지역 환경이 개선되고 범죄 예방을 위한 시설들이 정비된다면 연간 20조 원이 절감되며, 범죄로 인한 사회적 비용을 극적으로 절감할 것으로 예상한다.

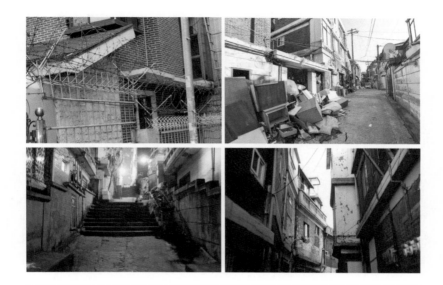

염리동 골목의 이전 모습. 예전의 골목길에서 느껴지는 이웃 간의 정감은 사라지고 불법 침입자를 막기 위해 담장마다 철조망이 둘려 있고, 폐기된 쓰레기 더미가 골목 한 귀퉁이를 차지하였으며, 노란빛의 가로등 불빛으로 인해 보행을 꺼리게 되고, 대낮임에도 불구하고 골목길은 매우 어둡다.

2012년, 서울시는 범죄 유발률이 높은 161개 지역을 선정하여 디자인을 통한 범죄 예방 계획을 수립하였다. 각 지역의 환경 조건과 주민들의 동의, 가용 가능한 설비 등을 고려하여 현장 실사를 통해 각기 다른 5개 유형의 취약 지구를 선정하였다. 슬럼화되어가는 지역과 전통 시장에서의 상습 절도 지역, 성범죄에 노출된 독신 여성 주거 지역,

모국어만을 주로 사용하며 범죄가 현저하게 증가하는 외국인 밀집 지역 등이 이에 포함되었다. 범죄 의도 자체를 무력화시키기 위한 이 계획에 지역사회의 적극적인 참여와 컨소시엄으로 이루어진 다양한 기관이 함께 참여하였다.

서울의 CPTED

　시범 지역으로 선정된 마포구 염리동은 복잡한 골목 구조와 침체된 상권, 야간의 드문 인적, 범죄에 대한 지역 주민들의 두려움이 공존하는 지역이었다. 깨진 유리창을 내버려 두면 점점 그곳이 우범지역으로 변화할 가능성이 커질 수 있는 것과 같이 낙후된 건물과 가로 시설들로 인해 이러한 우려는 더욱 가중되었다.

　소금 장수들의 왕래가 잦았던 지역의 역사로 인해 염리동(鹽里洞)이라고 불리던 곳을 '소금길'로 지역명을 변경하여 과거의 흔적을 유지하면서 친근감을 유지하도록 하였다. 오랫동안 방치된 보도블록을 전면적으로 교체하고 골목길에는 집마다 조그만 화분들을 문 앞에 놓아 삭막했던 분위기를 바꾸어 놓았다. 칙칙한 무채색의 벽들은 밝은 페인트로 대체되어 밝은 분위기로 바뀌었고, 전문가와 지역 주민이 함께 담장 곳곳을 벽화로 장식하였다.

　무단 침입을 방지하기 위해 담장 위로 날카롭게 설치해 놓은 날카로운 철사는 지역 주민들의 형상을 한 금속의 부조 작품으로 대체되었다. 칙칙한 가로등은 밝은색으로 바뀌었고 주변의 담장과 보행로는 고채도의 노란색 페인트가 더해져 실제의 밝기보다 더욱 환한 느낌이 들게 하였다.

거리 이름, 지역 안내도, 위급 상황에 요청을 청할 수 있는 비상벨, 바닥의 안내 사인 등과 같이 거리의 시각적 단서가 될 만한 모든 요소는 모두 노란색으로 칠해져 시인성을 매우 높였다. 이로 인해 멀리에서도 지역 주민이 원하는 시각 정보를 손쉽게 발견할 수 있도록 했다.

이처럼 범죄 예방을 위한 하드웨어 디자인과 더불어 소프트웨어도 중요한 역할을 했다. 총 길이 1.7km인 골목길에 대한 범죄 발생 빈도를 데이터화하여 이것을 안내도에 표시함으로써 이곳을 이용하는 행인들에게 더욱 안전한 보행로로 유도하였다. 행인들이 자신의 위치를 정확히 특정 지을 수 있도록 골목길마다 총 69개의 번호를 매겨, 이를 통해 위급한 상황에 자신의 위치 정보를 정확하게 전달할 수 있게 되었다.

특히 이곳에 오랫동안 살아온 주민 가운데 여섯 가정을 선정하여 '지킴이 집'을 운영하였는데, 이들의 주택 앞에는 밝은 조명등과 폐쇄카메라, 비상벨을 설치하여 긴급 상황에 곧바로 도움을 요청할 수 있도록 하였다. 더불어 북카페와 택배 보관, 간이 휴게소, 실내 운동을 겸할 수 있는 공동체 공간을 마련하여 주민들 간의 상호 유대감을 더욱 돈독히 유지하도록 했다.

이처럼 범죄 예방을 위한 하드웨어 디자인뿐 아니라 소프트웨어 디자인이 더 해져 범죄 예방 효과를 배가시키고 있다. 이러한 시각적 환경과 공동체 공간, 소프트웨어 디자인은 잠재적 범죄자가 범죄의 유발 의지를 사전에 꺾는다는 점에서 '깨진 유리창 효과'를 급격하게 반감시킨다.

이렇듯 디자인을 통해 범죄의 심리를 역이용하는 디자인 전략은 과

거의 골목 공동체를 회복시키고, 강제와 감시가 아니라 자연스럽게 범죄를 예방하며, 낙후된 지역 경제를 재생시키는 매우 효과적인 대안으로 급부상하고 있다.

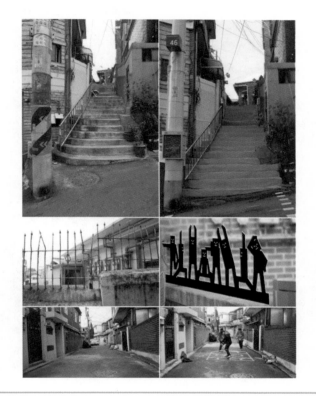

좌) 예전의 염리동 골목길 우) 범죄예방 디자인이 적용된 현재의 염리동 모습
낡은 계단과 전봇대는 화사한 색상으로 바뀌었고, 전봇대마다 보행자가 현재의 위치를 쉽게 인지할 수 있도록 고유의 번호가 부여되었다. 날카로운 철조망이 설치되어 있던 담장은 지역 주민의 화합을 형상화한 금속 부조 작품으로 대체되었다. 골목길의 바닥에는 예전의 사방놀이를 할 수 있는 노란 선이 그어져 있다.

이미지 출처 – https://failedarchitecture.com/towards-a-design-city-post-design-capital/

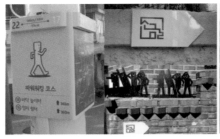

좌) 골목마다 식별 번호를 부착하여 위급한 상황이 발생하면 보행자의 위치를 쉽게
전달할 수 있도록 하였고 골목을 걸을 때 다양한 경험을 할 수 있는 시설의 위치를
안내해주고 있다.
우) 지역 주민 중에 여섯 가구의 자발적 지원을 통해 그들 가정의 현관문을 노란색
으로 칠한 모습. 멀리서도 쉽게 식별할 수 있으며 위급 시, 문 앞에 설치된 비상벨을
누르면 근처의 경찰서와 곧바로 연결된다.

이미지 출처 – http://www.social-life.co/blog/post/Seoul_city_salt_road/

좌) 이전에 상수도 관리 시설로 사용되었던 건물을 주민 공동체 공간으로 리모델링
하였다. 지역 주민들이 모여 다양한 정보를 교류하며, 사소한 일들을 서로 도우며 예
전의 골목 공동체 모습을 되살려가고 있다.
우) 범죄예방을 위한 '소금길 디자인 프로젝트'는 서울시와 지역 주민, 도시계획가와
디자인 전문가들이 함께 계획하고 추진하였다. 자칫 관 주도형의 사업이 지역 주민
의 요구와 의사를 충분히 반영하지 못해 소기의 목적을 달성하지 못하는 경우가 있
지만, 계획과 운영 과정에서 지역 주민의 적극적인 참여로 인해 시민 참여형 사업의
성공적 사례로 꼽히고 있다.

이미지 출처 – http://www.social-life.co/blog/post/Seoul_city_salt_road/

06

전쟁 복구와
디자인

전쟁 복구와 디자인: 마인 카폰(Mine Kafon)

풍력을 이용한 지뢰 제거장치

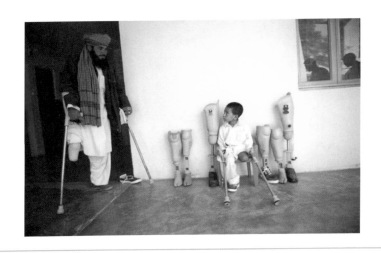

오랜 기간의 내전으로 인해 아프가니스탄에는 수많은 사상자가 발생하였다. 특히 군인들을 제외한 민간인들의 전쟁 피해자가 큰 이유는 수량조차도 파악하기 힘든 대인 지뢰의 폭발 사고 때문이다. 특히 주의력과 경계심이 부족한 어린이들의 피해가 더욱 심각한 실정이다

이미지 출처
https://www.upi.com/News_Photos/Features/Land-mine-victims-in-Afghanistan/2647/ph18/

 UN의 보고에 따르면 전 세계적으로 80여 국가에서 1억1천만 개의 지뢰가 땅에 매설되어 있을 것으로 추정하고 있다. 수많은 사람이 지뢰로 인한 잠재적 폭발 사고에 노출되어 있고, 그들의 신체뿐 아니라 목숨이 위태로운 상황이 수십 년간 지속되고 있다. 이를 제거하기 위

한 비용과 인력은 가늠조차 힘든 상황이다. 전 세계적으로 매일 10명의 무고한 시민과 어린아이들이 지뢰 폭발 사고로 인해 사망하거나 불구가 된다.

20여 년 전부터 영국의 다이애나(Diana) 왕세자빈은 세계 각국에 매설된 지뢰를 제거하기 위한 재단을 설립하였고, 아프리카 앙골라에서 처음으로 지뢰 제거 사업을 시작하였다. 그곳은 100만여 개의 지뢰가 묻혀 있으며 수년 동안의 내란으로 많은 국민이 잠재적 위협으로 시달렸던 곳이다. 그녀가 사망한 이후에도 아들인 해리(Harry) 왕세자가 그녀의 유지를 받들어 지금까지 지뢰 제거를 위한 후원회를 운영하며 구체적인 실행에 앞서고 있다.

지뢰 폭발로 인한 가장 큰 폐해를 입고 있는 국가 중 하나는 아프가니스탄이다. 인구가 2천8백만 명인 이곳에 매설된 지뢰가 천만에서 3천만 개 정도일 것으로 추정된다.

이러한 잠재적 위협의 주된 희생자들은 어린아이들이다. 이곳의 지뢰 제거는 유년 시절을 이곳에서 보낸 마소드 하사니(Massoud Hassani)와 마머드 하사니(Mahmud Hassani)에 의해 시작되었다. 두 형제는 제작 비용이 매우 저렴할 뿐 아니라, 조형성이 뛰어난 야외 조각품 같은 지뢰 제거장치를 디자인하였다. 그들이 개발한 지뢰 제거 장치는 바람의 힘으로 자연스럽게 땅 위를 구르다가 매설된 지뢰를 지나면 자체 하중으로 대인 지리를 폭발시키는 장치로 고안된 것이다.

이들은 지뢰 제거와 더불어 전쟁 후에도 그냥 방치되어 많은 생명을

위협하는 불발된 폭탄들을 더욱 혁신적으로 해결하기 위해 사회적 기업을 설립하였다. 불발된 폭탄과 폭탄 잔여물은 전쟁이나 내전이 끝난 후, 수십 년 동안에도 지속하여 지역 주민들을 살상하는 위협적 존재로 방치됐지만, '마인 카폰'을 통해 이들은 더욱 안전하고 신속하며, 손쉽고, 저렴하게 이러한 잠재적 위협을 제거해 오고 있다.

매설된 지뢰를 찾아 제거하는 비용은 개당 1,200$(한화 1,300만 원)가 소요되며 매설된 지뢰의 수량조차도 정확히 파악하기 힘들어서 제거에 걸리는 기간도 산정이 불가능하다.

이미지 출처
https://nara.getarchive.net/media/us-army-usa-private-first-class-pfc-michael-smith-bravocompany-41st-engineers-4becf5

유년 시절의 영감

하사니 형제는 어린 시절의 기억과 경험부터 거슬러 올라가 문제 해결을 위한 영감을 찾으려 했다. 형제는 수도 카불(Kabul)의 외곽지대인 콰사바(Qasaba)라는 곳에서 유년 시절을 보냈는데 실제로 그들이 살던 집의 뒷마당 근처에는 지뢰가 매설되어 있었고, 어렸을 때부터 지뢰에 대한 공포를 경험하며 지냈다.

어릴 적 그들은 동네 아이들과 함께 집 근처 사막에서 직접 종이로 구겨 만들어 바람으로 움직이는 장난감을 가지고 놀았다. 그들이 만든 동그란 종이 공은 바람을 맞으면 떼굴떼굴 굴러가고, 누구의 종이 공이 가장 빠르게 멀리 가는지 친구끼리 경주를 펼치곤 하였다. 간혹 가지고 놀던 종이 공이 지뢰밭으로 굴러가면, 이것을 찾으러 가는 것이 얼마나 위험한 것인지 알기 때문에 주워 오는 것을 쉽게 포기할 수밖에 없었고 실제로 여러 친구가 지뢰 폭발로 인해 불구가 되거나 목숨을 잃곤 하였다.

아프가니스탄 내전 기간, 전쟁을 피해 그들 형제는 전쟁 난민으로 각기 다른 40여 나라를 옮겨 다니며 살 수밖에 없었고 결국 네덜란드에 정착하게 되었다. 이들 형제는 어렸을 때 바람으로 움직였던 종이 공의 영감을 받아 지뢰 제거를 보다 창의적으로 해결하기 위해 네덜란

드 아인트호벤(Eindhoven)의 디자인전문대학에서 산업디자인 전공에 입학하였다.

이들 형제는 지뢰 제거를 위한 가장 효과적인 구조와 제작 방법, 소재를 장치를 연구하며 대학 재학 중이던 2011년, '마인 카폰(Mine Kafon)'이라는 풍력에 의한 지뢰 제거장치를 비로소 개발하였다. 초기에는 이 지뢰 제거기를 '카폰단(Kafondan)'이라고 명명하였는데, 이 의미는 그들의 모국어인 다리(Dari)어로 '폭발'이라는 의미를 지니고 있으며, 후에 이 장치의 목적을 좀 더 명확하게 함축하기 위해 그 명칭을 마인 카폰으로 변경하였다.

이 장치의 높이와 무게는 각각 2m와 70kg 정도로서, 평균적인 성인 어른의 신장 및 체중과 유사하며, 마치 민들레 홀씨처럼 아름다운 외형을 지니고 있다. 마인 카폰은 바람을 동력으로 얻어 지뢰밭을 구르듯 이동하며, 매설된 지뢰 위를 구르게 되면 자체 하중으로 대인 지뢰를 폭발하도록 고안되었다. 이 장치는 지평선 위를 오랫동안 자연스럽게 굴러다닐 수 있으며, 이는 하사니 형제들이 어렸을 때 직접 만들어서 가지고 놀던 풍력을 이용한 종이 공과 유사한 원리로 작동된다.

외관상으로 볼 때, 마인 카폰의 중심에는 17kg 무게의 주철이 들어가 있으며, 이것을 중심으로 저가의 대나무 다리 수십 개가 방사선 형태로 뻗어나 있다. 대나무의 끝은 불규칙한 형태의 지표면 위를 안정적으로 구를 수 있도록 플라스틱으로 특수 제작된 '발(foot)'이라고 불리는 마감재로 싸여 있으며 바람을 잘 타고 땅 위를 자연스럽게 구를 수 있도록 디자인되었다. 발 끝부분은 비행접시처럼 생긴 판이 둘려

있는데, 이는 마치 범선의 돛처럼 바람의 힘을 잘 받아 전진할 수 있도록 공기역학적으로 설계되어있다. 이 발부분은 생분해가 가능한 플라스틱으로 만들어져 마인 카폰이 폭발 후, 수년이 지나면 자연스럽게 생분해되어 환경오염을 일으키지 않도록 고려되었다.

전체적으로 볼 때 마인 카폰은 구의 형태를 띠고 있으며, 마인 카폰의 형태 중 가장 핵심적인 부분은 금속으로 이루어진 구의 가운데 부분으로서, 이것의 주요 기능은 마인 카폰의 균형을 유지하고 다른 부품과 견고하게 연결하는 역할이다.

마인 카폰을 디자인하는데 커다란 영감을 주었던 종이 공. 하사디 형제는 주위에서 쉽게 구할 수 있는 종이를 동그랗게 구겨 친구들과 함께 가지고 놀았다. 각자 만든 종이 공을 바람 부는 언덕에 놓아두고 가장 멀리 굴러가는 종이 공이 이기는 놀이다. 간혹 종이 공이 지뢰밭으로 굴러 이들을 찾으러 간 아이들은 대인 지뢰 폭발의 희생자가 되곤 하였다.

이미지 출처 – https://www.thoughtco.com/ice-breaker-snowball-fight-31389

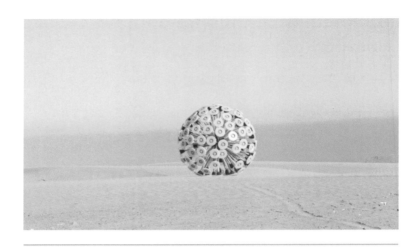

하사디 형제는 어렸을 때 가지고 놀던 종이 공의 영감으로 마인 카폰을 디자인하였다. 마인 카폰은 자연적인 풍력을 통해 이동하다가 대인 지뢰 위를 통과하면 그 중량으로 지뢰가 폭발하는 원리이다.

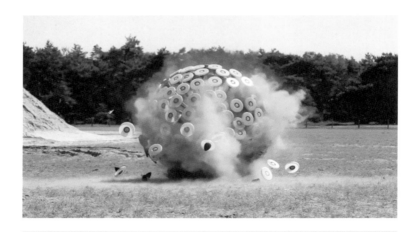

마인 카폰이 지뢰를 폭발시키는 광경

이미지 출처
https://www.evolving-science.com/intelligent-machines-robotics-automation-transportation/mine-kafon-new-age-minesweeping-00226

마인 카폰의 구조는 매우 간단하게 이뤄져 있다. 주재료는 대나무와 주철, 생분해 플라스틱이 사용되었으며 대량생산 체제를 갖추면 40$의 비용으로 제조할 수 있다. 주철로 만들어진 중앙부에 대나무를 방사선으로 꽂고 그 끝에는 원반 모양의 플라스틱 마감재를 꽂아 바람이 불면 자연스럽게 지면 위를 구를 수 있도록 설계되었다.

기술적 진화

최근에는 GPS 장치가 장착되어 전체적인 이동 경로를 확인하여 지역사회에서 그 데이터를 공유할 수 있도록 기술적인 보완이 이루어졌다. 마인 카폰은 혁신을 통한 문제 해결에서 디자인이 기능적으로, 환경적으로, 예술적으로, 어떻게 창의적인 영감을 불러오며, 이를 교육하고, 사회에 영향력을 끼칠 수 있는지를 증명하는 대표적 사례이다.

이 프로젝트는 국제적으로 다양한 수상을 하였으며 여러 매체를 통해 지뢰의 잠재적 위험성에 대한 사람들의 관심을 불러일으켜 지뢰 제거를 위한 재정적 지원을 확대하는 데 지대한 영향을 미쳤다. 최근에는 여러 후원 기관의 지원으로 마인 카폰 연구소가 설립되었고, 보다 효율적으로 지뢰 제거를 위한 무인 항공기 프로젝트가 결실을 보고 있다.

불발된 폭탄을 감지하고 이를 제거하는 것은 많은 예산이 필요하며 또한 그 과정이 매우 위험하다. 최근에는 작은 크기의 마인 카폰 드론이 개발되어 공중에서 안전하게 지뢰를 찾는데 유용하게 활용되고 있으며, 이를 통해 전체 지형을 파악하여 구글 지도(Google earth)도 현재까지 시도하지 않은 해당 지역의 지형도를 제작하였다.

그들이 제작한 지형도를 통해 이미 지뢰 제거가 끝난 지역은 물론 지뢰가 매설된 곳의 위치 정보를 수시로 받을 수 있게 되었다. 지뢰가

매설된 곳에 거주하는 지역 사람들도 관련 정보와 사진을 제공할 수 있으며 이런 정보가 데이터베이스로 정리되어 누구든지 스마트폰의 앱을 통해서 관련 정보를 열람할 수도 있다.

마인 카폰 드론의 외관 디자인은 매우 단순하고 기능적이며, 3D 프린터로 제작할 수 있으므로 생산 원가가 매우 저렴하며, 수리도 쉽고 유지 관리 비용 또한 매우 저렴하다. 그들이 디자인한 마인 카폰은 지뢰 제거가 필요한 국가와 기관들로부터 적극적인 지원 요청을 기다리고 있다. 대량으로 양산 체계를 갖추어 생산할 경우, 마인 카폰은 40달러 미만의 저렴한 비용으로 제조할 수 있지만, 현재의 지뢰 제거 방식은 지뢰 한 개에 1,200달러의 비용이 들기 때문에, 마인 카폰의 경제성은 매우 우수하다.

최근에는 마인 카폰의 추가적인 보완을 위해 네덜란드의 국방부와 함께 아프리카 모로코에서 성능 실험이 이루어졌다. 이 실험을 통해 풀어야 할 과제를 발견하게 되었는데, 마인 카폰이 수리가 필요할 때 지뢰밭에서 이를 회수하는 문제와 국제적인 산업 안전 표준을 정하는 문제이다. 제기된 문제들을 해결하면 향후 10년 이내에 이 장비를 활용하여 지구상에 매설된 모든 지뢰를 완전히 제거할 수 있다고 전문가들은 예측한다. 1997년 다이애나 왕세자빈의 사망 몇 달 후 채택된 지뢰 매설 금지를 위한 오타와(Otawa) 협약에 영국이 제일 먼저 서명하고 나서, 20여 년이 흐른 지금 162개국이 이 협약에 서약했으며 34개 나라가 아직 서명을 미루고 있다. 그 대표적인 나라는 미국을 비롯하여 중국과 러시아와 같은 강대국들이다. 현재는 할로 트러스트

(Halo Trust)[7]의 후원에 힘입어 해리스 왕자가 주도하여 2025년까지 지구상에 매설된 모든 지뢰를 제거하기 위한 국제적 캠페인이 전 세계적으로 활발하게 전개되고 있다.

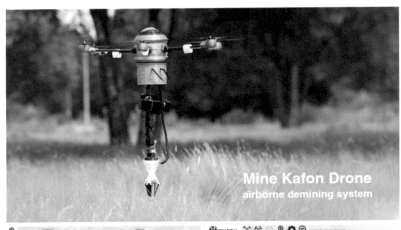

현재는 드론과 지뢰 탐지 장비, 카메라 등을 활용해 지뢰 지형도를 작성 중이다. 지뢰 매설이 의심되는 지역에 드론을 띄워 격자 모양으로 스캔하면 지상에서 관련 자료를 수집하여 실시간으로 매설 위치를 지정해 지형도가 완성된다.

7) 이 단체의 설립자는 영국의 콜린 캠벨(Colin Campbell Mitchell)이라는 하원의원이며 현재는 UN의 지원을 받아 세계 각국에 매설된 지뢰를 제거하기 위한 다양한 활동을 펼치고 있다.

07

의료 서비스와
디자인

의료 서비스와 디자인
: 디자인 어드벤쳐(Design Adventure)
소아환자를 위한 MRI

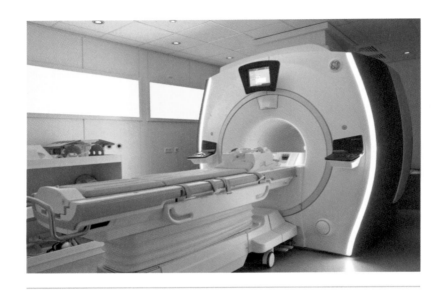

첨단 과학을 응용한 대표적인 진단 장비 중 하나인 자기공명영상장치(MRI:magnetic response Imaging)는 현대 의학에서 많은 공헌을 하였다. 하지만 촬영하기 위해 몸을 고정하고 20분에서 30분 동안 불쾌한 소음을 들으면서 이곳에 머무는 것은 일반적인 성인도 적지 않은 인내가 필요하다.

이미지 출처 – https://line.17qq.com/articles/uuhqehwcx.html

　　자기공명영상장치(MRI:magnetic response Imaging)는 지난 수십 년간 의료계에서 가장 뛰어난 의료장비 중 하나로 꼽힌다. 짧은 시간

안에 아무런 고통 없이 정밀하게 인체의 내부를 들여다볼 수 있는 이 장비는 10여 년 전만 해도 마치 요술 지팡이와 같이 인류 최고의 혁신으로 손꼽혔다.

이 의료장비를 제작하는 가장 대표적인 회사는 제너럴 일렉트릭(General Electric)의 헬스 케어 사업부이다. 이곳에서 시스템 설계 및 개발을 이끌고 있었던 도그 디츠(Doug Dietz)는 25년이 넘게 이 분야의 공학자로 명성이 높았던 전문가 중 한 명이었다. 그를 통해 이 사업부에서 벌어들인 수익만 해도 지금까지 180억 달러가 넘을 정도였다.

2008년 어느 날, 그가 2년 6개월 동안 연구 개발한 MRI 장비를 피츠버그의 한 병원을 방문하여 시험 운영을 하기로 하였다. 그가 개발한 MRI는 그 해, 가장 세계적으로 가장 명성이 있는 국제디자인 공모전에 출품되었고, 새로운 기능들이 추가된 매우 우수한 장비임을 확신하였다. 시험 운영을 위해 관련 개발자와 의료진들이 진단실에 모여 있는 가운데 매우 수척해 보이는 어린 소녀 환자가 부모의 손을 꼭 잡고 방 안으로 들어오고 있었다.

순간, 그는 앞에 놓인 거대한 MRI 장비를 보면서 겁을 잔뜩 먹고 있는 소녀의 표정을 보았다. 그녀의 부모들도 이 광경을 보고 매우 우려하는 모습이었다. 어린 소녀는 곧 훌쩍이기 시작했고 도그 그 자신도 그 순간을 목격하면서 어찌할 바를 몰랐다. 소녀가 훌쩍이는 상태에서 MRI를 작동시킬 수는 없었다. 왜냐하면, 환자가 미세하게라도 움직이면 정확한 진단이 힘들기 때문이다. 이럴 경우 불가피하게 마취과 의사를 호출할 수밖에 없다.

MRI 촬영을 위해서 환자들은 몇십 분 동안을 아무런 미동도 없이 침대에 누워있어서 한다. 하지만 일반적으로 소아 환자의 경우는 장시간 가만히 있는 경우가 드물어서 80% 정도의 환자들에게는 마취하여 몸을 못 움직이게 한다는 얘기를 그는 시험 운전 당일 듣게 되었다. 만일 마취과 의사가 촬영 당일에 부재하면 촬영은 연기되고, 아이의 부모들은 또다시 불안에 휩싸이는 날들이 반복될 수밖에 없었다.

더욱이 성인과는 달리 소아 환자의 전신 마취는 의료적으로 위험 부담이 훨씬 크며, 마취로 인한 의료 사고도 성인보다 더욱 많은 수가 보고되는 상황이다. 자신이 수년간 공을 들여 연구 개발한 MRI 장비가 소아 환자들에게는 두려움과 공포의 대상이 될 수 있다는 것을 목격하고, 그는 자신이 개발하는 첨단 의료장비에 대한 관점이 완전히 바뀌게 되었다.

그의 MRI 장비는, 어린 환자의 눈에는 첨단 과학이 집약된 경이로운 의료장비라기보다 무섭고 끔찍해 보이는 동굴 안으로 자기 몸을 밀어 넣어야만 하는 괴물 같아 보였다. 첨단 과학자라는 그의 자부심은 서서히 사라지고 그가 돕고자 했던 환자들이 그동안 느꼈을 두려움과 실망감이 그를 짓눌렀다. 유능한 능력과 첨단의 지식을 가진 과학자로서 문제 해결의 한계를 느끼게 된 것이다. 그는 원점에서부터 다시 시작하기로 했다.

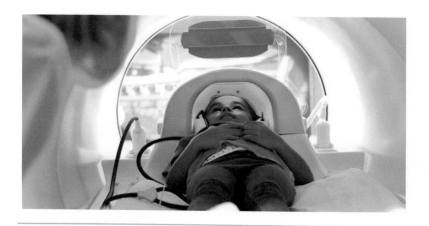

4세에서 7세의 어린 환자들은 MRI 촬영 중에 미세한 움직임을 억제하기 위해 불가피하게 전신 마취를 한다. MRI 영상 장비는 강력한 전자기파의 발생으로 인한 소음으로 어린 환자의 공포심이 증대하기 때문이며 몸을 20분에서 30분 동안 가만히 있어야 하는 것도 이들에게는 커다란 곤혹이다.

디자인적 사고(Design Thinking)

그는 직장 동료뿐 아니라 친밀한 관계의 지인들로부터 조언을 구하기 시작했다. 이런 와중에 그의 직장 상사로부터 스탠퍼드(Stanford) 대학의 디자인 스쿨(Design School)을 소개받았다. 대학에서 제공하는 일주일간의 특별 프로그램에 참여하기로 한 그는, 소아 환자들이 MRI 장비에 대한 공포심을 줄여 줄 수 있는 문제 해결 방법에 집중하였다. 이 프로그램을 통해 그는 창의적인 도구와 방법으로 연구에 대한 자신감을 회복하게 되었다.

그 핵심은 디자인 혁신에 대한 인간 중심적 접근 방법이었다. 그는 소비자의 요구를 더욱 깊이 있게 이해하기 위해 기존의 제품과 서비스를 이용하는 사용자들과 친밀하게 대화하고 관찰하는 방법을 습득하게 되었다. 그는 다른 업종의 관리자들과 함께 협업을 통해 다소 거친 실험용 프로토타입을 제작하여 사용자들의 잠재적 요구를 파악하게 되었고, 이들로부터 다양한 관점을 갖게 되었다. 그는 프로그램 중에 계속해서 자신의 디자인 콘셉트를 반복하여 실험하였고 자신의 아이디어를 보다 구체적으로 확립하게 되었다.

프로그램이 끝날 즈음에 그는 하나의 대상에 대해 다양한 관점을 가지게 되었고 창의적 문제 해결을 위한 접근 방법들을 경험하게 되었

다. 다양한 산업과 업종에 종사하는 경영인, 인사 조직, 재무 전문가들과 함께 진행한 인간 중심적 디자인 프로세스는 그에게 커다란 영감을 안겨 주었다. 이러한 인간 중심의 디자인 방법을 그의 연구 개발 업무에 적용함으로써 그는 소아 환자들을 위한 문제 해결에 좀 더 가까이 다가갈 수 있다고 확신하였다.

소아 환자를 고려한 MRI 장비를 다시 설계하기 위해 기업이 추가로 재정적 지원과 연구 투자가 어렵다는 것은 명백한 사실이므로 그는 사용자의 경험을 다시 디자인하는 것에 초점을 맞췄다. 그는 어린이집을 방문하여 어린아이들이 노는 모습을 관찰하고 그들과 공감하고자 노력하였다. 더불어서 어린 환자들의 심리 상태를 이해하기 위해 어린이 심리 전문가들과 많은 이야기를 나누었다. 그는 회사 내의 사회봉사팀과 지역의 어린이 박물관 종사자 및 병원의 의사와 직원들에게 도움을 요청하였다. 그들의 도움을 받아 첫 번째 실험 모델인 '모험 시리즈(Adventure Series)'를 제작해 피츠버그(Pittsburgh) 대학의 아동병원에 이를 설치하였다.

그는 어린아이들이 기술을 어떻게 경험하고 교감하는가를 총체적으로 고려하기 시작했고, MRI 촬영실을 마치 모험극의 무대처럼 만들고, 어린 환자들을 모험극의 주인공으로 등장시키는 방식으로 첫 번째 모델을 완성하였다. 기존에 개발된 장비를 기술적으로 수정하지 않고 장비의 외부와 촬영실 내부를 모험극에 맞게 장식하였고 장비 운영자들에게도 상황에 적절한 원고를 작성하여 전달하였다.

첫 번째 모델은 테마파크에 있는 해적선이 연상되도록 제작되었다.

나무 느낌의 해적선 갑판에는 가운데 커다란 구멍이 뚫려 있는 범선의 조종 키가 보이고 해적선의 이미지들로 내부를 꾸며 어린아이들이 공포심을 완화하는 데 도움이 되도록 하였다. 촬영실 관계자들도 모두 해적 복장을 하고 어린 환자를 맞이하였다. MRI 운영자는 촬영 전에 소아 환자에게, 지금 해적선을 타고 바다로 항해할 예정인데 배에 있는 동안 움직이지 않고 가만히 누워있으면 항해가 끝난 후 해적의 가슴에 걸어 놓은 보물들을 가질 수 있다고 설명하며, 어린 환자를 침대에 뉘었다. 침대는 나무 모양의 둥그런 조종 키 안으로 서서히 이동하기 시작했고 짧지 않은 시간이었음에도 어린 환자는 아무런 미동도 하지 않았다. 무사히 촬영을 마친 후, 해적의 가슴에 걸려 있는 보물을 획득하며 기뻐하는 모습을 모두가 지켜보았다.

해적선 모험극의 다음 모델은 우주를 탐험하는 우주선의 이야기로 바뀌어 또 다른 병원에 설치되었다. MRI 촬영을 할 때 발생하는 커다란 '윙윙' 소리는 또 다른 두려움이 대상이지만, 운영자는 우주선이 초고속 발진을 위해 준비하는 과정이며 소리를 잘 들어 보라고 권유하였다. 전자기파의 커다란 소음이 오히려 어린 환자에게는 미지의 우주 세계로 여행하는 설렘의 요소로 작용하였다. 현재는 해적선과 우주선 외에 9개의 모험극이 더해져 운영되고 있다.

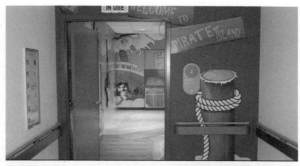

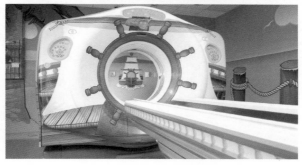

소아과 전용 MRI 촬영실 내부는 마치 어린이 테마파크처럼 꾸며져 있다. 촬영실 입구에서부터 어린 환자의 호기심을 유발하며, 조종실도 위화감이 들지 않도록 테마파크의 이미지가 연장되어 있다. 어린 환자는 MRI 촬영 전에 의료진으로부터 자신에게 주어진 특별한 역할에 대해 귀담아듣고 촬영 내내 아무런 미동도 하지 않고 진단을 마무리하게 된다.

이미지 출처 – https://www.gehealthcare.co.kr/products/ct-pirate-island-adventure

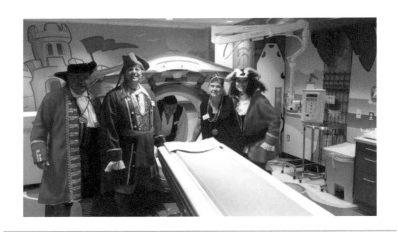

역할극에 대한 어린 환자의 몰입도를 증대시키기 위해 의료진들은 저마다 고유한 해적 복장을 하고 어린 환자들을 맞이한다. 디자인적인 창의적 문제 해결을 통해 80% 이상의 소아과 환자들이 전신 마취를 하지 않고서 유쾌하게 MRI 촬영 진단을 마칠 수 있게 되었다.

이미지 출처 - https://blogs.sap.com/2014/04/08/design-thinking-2/

기술 중심 대 인간 중심

새로운 디자인적 문제 해결 방식으로 인해 소아 환자들이 MRI 촬영을 위해 마취를 해야만 하는 빈도수가 극적으로 줄어들었다. 또한, 어린 환자들의 마취 빈도가 현저히 줄어들게 되어 촬영 대기 시간이 짧아졌고, 이로 인해 더욱 많은 환자가 장시간 기다리지 않고 MRI 진단을 받을 수 있어서 병원으로서도 장비 운용으로 인한 수익률이 대폭 개선되었다. 그 결과 환자 만족도는 90%가 상승하는 효과를 가져오게 하였다.

이로 인해 GE의 의료 사업부는 수익성이 상당히 개선되었지만, 더욱더 의미 있는 결과는 MRI 촬영을 마친 어린 소녀가 내일 또 오자고 부모에게 조르는 모습을 목격한 것이다. 경쟁기업들이 장비의 해상도를 높이거나 촬영 시간을 단축하게 하는 기술적인 문제 해결에 집중하는 동안 더그는 환자와 그의 보호자들에게 관심을 가지며 인간 중심의 디자인에 더욱 집중한 것이다.

이 프로젝트를 성공적으로 마친 후, 그는 기업 내에서 창의적 사고 책임자로 새로운 직책을 부여받았다. 이러한 경험을 통해 창의적 사고를 통한 문제 해결이 얼마나 강력한 힘과 파장을 미치는지 증명되었다. 창의적 사고는 미래를 긍정적으로 변화시키며 가능성을 확신으로 바꾸는 강력한 힘을 지니고 있음이 증명됐다.

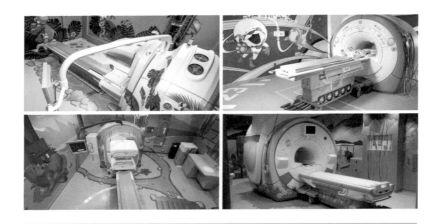

현재는 다양한 주제로 MRI 촬영실이 운영 중에 있다. 좌측 상단으로부터 시계 방향으로 정글 어드벤쳐, 우주 발사대 어드벤쳐, 사파리 어드벤쳐, 공원 어드베쳐.

이미지 출처 − https://www.gehealthcare.co.kr/products/ct−pirate−island−adventure

08

여권 신장과
디자인

여권 신장과 디자인: 지르(Zeer)

식품 냉장 항아리

아프리카 대륙의 최빈국들은 농산물과 광물이 국가의 주요 생산품을 차지하고 있다. 농작물을 재배하고 농지를 경작하기 위해서 많은 노동력이 필요하며 상대적으로 노동 강도가 약한 농작물의 판매는 주로 여성들이 담당하고 있다. 또한, 수확한 농작물은 고온과 다습한 기후로 인해 쉽게 상할 수 있으므로 되도록 빨리 판매하기 위해서 여학생들까지 그 일에 동원되고 있다. 이러한 경제 활동이 반복되면서, 여학생들은 학교에서 결석이 잦아지고 결국, 배움의 시기를 놓치는 경우가 많아 삶의 계획을 세우는 것이 매우 힘들어지게 되었다.

이미지 출처
https://www.canstockphoto.com/african-market-lemon-limes-and-woman-3171343.html

아프리카나 남미와 같은 저개발 국가의 생산품 중, 가장 커다란 비중을 차지하는 것은 농산물이다. 이들 국민의 대부분은 농사에 의존

하며 살고 있다. 지역의 토양과 강수, 일조량에 따라 농산물의 종류는 매우 다양하지만, 농작물의 경작, 재배, 수확, 저장, 유통, 판매의 과정은 대동소이하다.

이러한 국가들의 공통적인 특징은 풍부한 인력과 그에 따른 저렴한 인건비이다. 이들 지역은 경작을 위한 기계 의존율이 현저히 낮으며 농업용 용수 공급을 위한 인프라가 잘 갖춰져 있지 못하여 물이 항상 부족하고 전기 보급률이 낮아 생산성이 매우 낮은 상태에 있다. 더 나아가 저조한 기계 보급률로 인해 더욱 많은 인력이 필요할 수밖에 없고 때에 따라 여성과 심지어 어린아이들까지도 농작물을 경작하거나 수확하고 이를 시장에 판매하는 농사 전반에 참여하고 있다. 또한, 이런 국가 대부분은 여성의 권리가 매우 낮으며, 아동들의 진학률이 저조하고, 학교에 진학하여도 결석이 빈번하게 일어난다.

아프리카의 나이지리아는 이러한 열악한 상황에 놓여있는 대표적인 국가이다. 특히 사람의 힘으로 농작물을 수확하더라도 이들을 보존할 제반 시설이 매우 부족한 실정이다. 나이지리아의 전기 보급률은 채 10%도 미치지 못하므로 전기를 사용하는 냉장 보관은 거의 이뤄지지 못하고 있다. 이곳은 사하라 사막의 남쪽에 위치하기 때문에 기후도 매우 혹독하여 1년에 6개월 이상이 섭씨 평균 35도가 넘는 기온을 보이며 우기를 제외하고는 매우 건조하며 홍수와 가뭄과 같은 자연재해가 번갈아 가며 발생하고 있다. 혹독한 날씨뿐 아니라 종족 간의 갈등, 종교적 대립으로 인한 정세 불안으로 오랫동안 최빈국에서 벗어나지 못하고 있다.

적정 기술

혹독한 기후와 불안한 정치 정세 속에서 새로운 농작물 저장용 항아리가 사회적으로 커다란 변혁을 불러일으켰다. 조상 대대로 진흙으로 만든 항아리를 제작하던 가계의 후손이었던 모하메드 바 아바(Mohammed Bah Abba)는 나이지리아의 북부에서 교사로 일하면서 많은 학생이 수년 동안 학교에 자주 결석하는 것을 매우 안타깝게 생각하였다.

아이들이 학교에 출석하지 못하는 주된 이유는 농작물을 수확하면 그것이 상하기 전에 곧바로 시장에 가져다가 팔아야 하기 때문이었다. 고온과 건조한 기후 탓에 수확한 채소들은 2~3일 안에 부패하므로, 가족 모두가 총동원되어 시장에서 이들을 판매해야 했고, 그러지 않으면 가족들의 생계가 막막해진다. 또한, 농산물이 한꺼번에 시장에 쏟아져 나오니 수요보다 공급이 넘쳐 제값을 받기도 매우 힘든 상황이었다. 이렇게 헐값으로 농작물을 처분하기 때문에 빈곤의 악순환이 반복되고 있었다.

수확한 농작물을 오랫동안 보관하여 적절한 시기에 분산하여 판매할 수 있으면 어느 정도 수익이 보장되겠지만, 가정이나 마을 단위로 냉장창고를 갖추기에는 경제적 여력이 없으며, 시골 마을에까지 전기가 보급되어 있지 않아 이것은 실현 불가능한 소망이었다.

모하메드는 이러한 빈곤의 연결고리를 끊으려는 방법을 다방면으로

모색하던 중, 간단한 과학의 원리를 활용해 수확한 채소를 기존보다 3배에서 4배 정도 오랫동안 보관할 수 방법을 생각해 냈다. 그는 고온 건조한 날씨로 인해 수분이 빠르게 증발하는 기화 원리를 활용하였다. 1년의 절반 이상의 기온이 30도에서 45도를 오르내리는 사하라 사막의 기후에서 내부를 13도에서 22도로 유지할 수 있는 이 천연 냉장고는 전기를 전혀 사용하지 않고 매우 저렴한 비용으로 제작 가능하다.

냉각 장치의 기본 원리는 진흙으로 만든 항아리 안에 물을 넣어 물이 고온 건조한 날씨로 인해 증발할 때 발생하는 기화열의 활용이었다. 모하메드는 그의 할머니로부터 전수한 항아리 제작 기술에 교사로서의 과학적 지식을 더하여 냉장 항아리를 개발하였다. 2년여 동안 여러 시험과 시행착오를 거쳐 그가 디자인한 토기 항아리는 항아리 안에 항아리가 있는 이중의 구조로 이루어져 있다.

항아리와 항아리 사이에는 거친 모래로 채워지며 용기를 덮을 수 있는 천이 냉장 항아리를 구성하는 전부이다. 모래 사이로 물을 채우고 작은 항아리 안에 수확한 농작물을 넣고 젖은 천으로 덮게 되어있다. 이는 모래에 섞여 있는 물이 증발할 때 안쪽 항아리 내부의 미세한 구멍을 통해 내부의 온도를 빼앗아 기화열이 발생하는 원리이다. 물의 증발 과정을 통해 농작물을 보관하는 내부의 항아리는 마치 냉장고와 같이 적절한 온도와 습도를 유지할 수 있게 해준다.

이러한 냉장 기술은 모하메드에 의해 처음 개발된 것은 아니다. 재료와 모양은 약간 상이하지만 이미 기원전 3,000여 년에 인도에서, 이집트에서는 기원전 2,500여 년에 이러한 기화열을 응용하여 식품을 보관

하는 방법이 사용됐다. 모하메드는 선조들의 지혜를 활용하여 나이지리아의 자연조건과 지역적 환경에 부합하도록 그 기술을 개량했다.

이 항아리의 식품 보관 효과와 영양소 유지 정도를 측정하기 위한 실험이 대학의 실험실에 진행되어 과학적으로도 그 효과가 입증되었다. 그는 냉장 항아리의 보급을 확산시키기 위해 문맹률이 높은 마을들을 찾아가, 그가 손수 제작한 영상을 일과 후에 상영하였고 이러한 그의 활동은 빠른 기간 동안 보급을 확산시키는 데 커다란 도움이 되었다.

지르(Zeer) 항아리는 교사로 일하던 모하메드 바 아바(Mohammed Bah Abba)에 의해 개발되고 보급되었다. 선조들로부터 이어져 내려온 항아리 제작 기술을 활용하여 그는 농작물을 보다 더 신선하고 오랫동안 보관할 수 있는 기술을 개발하였다.

지르(Zeer) 항아리의 제작 과정 및 단면도. 항아리는 이중의 구조로 구성되어 있고 바깥 항아리와 안쪽의 항아리 사이에는 모래와 물을 섞어 그사이를 채운다.

이미지 출처
https://www.researchgate.net/figure/
Zeer-Pot-Design-with-Cross-Section_
fig1_311515444
https://energypedia.info/wiki/File:Woman_
Clay_Pot.JPG

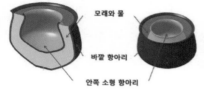

모래와 물

바깥 항아리

안쪽 소형 항아리

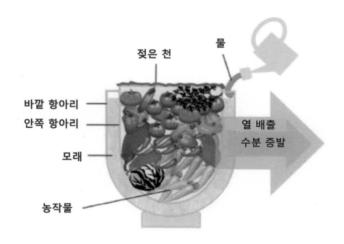

젖은 천

물

바깥 항아리

안쪽 항아리

모래

농작물

열 배출

수분 증발

지르(Zeer) 항아리의 구조는 이중 구조로 된 항아리 틈으로 모래와 물을 채우고 저장할 식품을 넣은 후 젖은 천으로 덮는다. 농작물을 신선하게 저장할 수 있는 원리는 항아리 틈에 채워 놓은 모래와 물이 항아리 내부의 온도를 빼앗아 가는 기화열을 활용하고 있으며, 이 과정에서 수분이 증발하며 농작물이 건조한 상태로 유지된다.

나비 효과

지르(Zeer)라고 불리는 이 냉장 항아리는 나이지리아 시골 마을에 커다란 변혁을 불러왔다. 지르를 활용하여 수확한 농작물을 신선하게 오랫동안 보관할 수 있게 되면서 부패하여 버려지는 농작물을 최소화할 수 있었다. 이로 인해서 농작물뿐만 아니라 음식도 오랫동안 보관하면서 식품 구매를 위한 지출이 줄어들고 지역 주민들의 경제적 삶이 좀 더 윤택해졌다. 더불어 냉장 항아리를 생산하기 위한 여성 일자리가 늘어나면서 농작물을 재배하는 것보다 더욱 높은 수익이 창출되어 여성들의 경제적 지위가 향상되는 결과를 가져오기도 했다. 향상된 여성들의 경제적 지위는 남성 의존적 사회에서 조금씩 벗어나는 계기가 되었다.

항아리의 주 소재는 지역에서 쉽게 구할 수 있는 진흙을 사용하기 때문에, 진흙을 채취하고 운반하는 일에 대한 산업적 수요도 또한 증가하였다. 전통 항아리 제조를 위한 인건비는 다른 일에 종사하는 것보다 현저히 낮았지만, 냉장 항아리의 수익성이 매우 높아 상대적으로 여성들에게는 고수익을 보장받는 일자리가 제공되었다. 더불어 빈곤으로 인해 상한 음식을 먹을 수밖에 없었던 이전과 비교해 질병 발생률이 매우 낮아지게 되었고 채소와 과일들을 오랫동안 보관하여 적기에 시장에 판매함으로써 공급 과잉으로 인한 가격 하락을 피할 수도

있게 되었다.

결과적으로 이러한 연쇄 반응의 또 다른 수혜자는 아이들이었다. 이들의 학교 출석률이 매우 높아졌고 그들은 미래에 대한 희망을 조금씩 품게 되었다. 수확한 농작물이 상하기 전에 급하게 시장으로 가져가 헐값으로 판매해야만 했던 아이들, 특히 어린 소녀들은 농작물을 팔러 시장에 가는 횟수를 일주일에 한 번으로 줄일 수 있었다. 이로 인해 아이들은 배움의 기회를 포기하지 않아도 될 만큼 여유 있는 시간을 보낼 수 있었다.

하나의 냉장 항아리가 단순한 보관 기능을 넘어서 어린아이들이 배움의 꿈을 이어가게 하고, 한 가정의 삶을 윤택하게 하고, 지역 경제를 활성화하는 나비 효과를 불러일으켰다.

1990년대 처음으로 모하메드 교사에 의해 제작된 이 냉장 항아리는 1.0$의 제조 원가와 1.2$의 소비자 가격으로 2010년까지 매년 3만 개 이상이 판매되었으며, 그 이후 수단(Sudan)과 감비아(Gambia)로 보급이 확산하였다. 초기에는 모하메드가 직접 제조 회사를 설립하여 생산과 유통을 담당하다가 이후에는 국제적 NGO 단체가 이 사업을 이어받아 아프리카의 여러 나라로 관련 기술을 보급하였다.

최근에는 이 기술을 원하는 사람들 모두에게 무상으로 제작 방법이 공개되어 자유롭게 냉장 항아리를 만들 수 있게 되었다. 그가 선조의 지혜를 재발견하여 새롭게 제작한 냉장 항아리는 그 공로를 인정받아 2000년에 롤렉스(Rolex)사가 수여하는 기업 부분 공로상을 받았고, 이듬해에는 지속 가능 개발 국제기구로부터 공로상을 받았다.

식품 냉장고는 아프리카의 남부 사하라 사막 지역의 여성들에게 커다란 삶의 변화를 가져다주었다. 여성들에게 시장 경제의 참여 기회가 확대되면서 그들의 여권이 신장되고 경제적 주체로 자리 잡는 계기가 되었다. 이와 더불어 어린 여학생들은 농작물의 수확 시기에 맞춰 이것들을 판매하도록 시장에 내보냄으로써 배움을 포기하게 하는 남성들의 압력으로부터 벗어날 수 있어 보다 주도적으로 자신의 미래를 계획할 수 있게 되었다.

이미지 출처
https://offgridders.wordpress.com/2013/07/14/refrigeration-without-electricity/

디자인을 통해 그가 전념했던 사회 변혁의 노력은 에밀리 커민스 (Emily Cummins)[8]으로 이어졌다. 영국 출신의 20대 초반의 여성 발명가는 모하메드의 아이디어를 더욱 발전시켜 생태적 냉장고(Eco Fridge)를 발명하였고 2010년 노벨 평화 경영인상을 수상하였다. 커

8) 커민스는 리즈(Leeds) 대학교의 학생으로 경영과 지속가능성을 공부했으며 2006년 아프리카의 근로자를 위한 지속 가능한 디자인 공모전에 참가하여 미래의 기술 여성상을 수상했다. [위키피디아]

민스의 생태적 냉장고는 모하메드의 항아리 냉장고보다 내구성과 성능, 사용성 측면에서 커다란 발전이 있었지만, 식품 냉장고를 통한 여성과 아동의 권익 보호를 위한 부단한 노력과 실천은 모하메드 교사로부터 시작된 것이다.

09

빈곤 퇴치와
디자인

빈곤 퇴치와 디자인
: 머니메이커 펌프(Moneymaker Pump)
돈을 벌어다 주는 펌프

적정 기술(appropriate technology)은 저개발 국가의 주민들에게 삶의 질을 개선하는데 적지 않은 기여를 해오고 있다. 하지만 초기의 지원 계획과 실제적 활용이 항상 의도대로 이뤄지지 않는 경우가 종종 발생한다. 인도와 파키스탄의 광범위한 농촌 지역에 보급된 태양열 조리 기구는 실제 사용자의 다양한 요구가 반영되지 못한 채, 주택의 한쪽 구석에 그대로 방치되는 경우가 대부분이다. 이는 조리에 필요한 에너지의 효율적 활용이라는 측면만이 강조되어 사용자의 식생활 문화와 주거 문화의 다양한 측면이 고려되지 못한 결과이다.

이미지 출처
https://borgenproject.org/5-ways-solar-cookers-help-fight-poverty/

식수를 구하기 힘든 지역에 설치된 놀이용 펌프(Playpump). 적정 기술은 지역사회와 사용자에 대한 충분한 이해를 전제로 해야 한다. 놀이용 펌프는 어린아이들이 커다란 원반을 돌리는 놀이를 통해 공기압을 발생시켜 지하수를 퍼 올리는 펌프의 원리를 활용하며, 제작비용은 놀이터에 설치된 옥외 광고판의 후원 기업을 통해 충당하고자 하였다. 하지만 식수를 구하기 위해 어린아이들은 원반을 돌려야 하고 아이들은 더 이상 이를 놀이 기구가 아닌, 힘든 노동을 필요로 하는 기구로 받아들이게 되었다. 결국 놀이용 펌프는 그 기능을 상실하고 지금은 동네 어귀에 흉물스럽게 방치되어 있는 모습들이 종종 눈에 띈다.

이미지 출처
https://newatlas.com/the-playpump--innovation-and-inspiration-conspire-to-solve-myriad-problems/10854/

적정기술의 한계

저개발 국가의 절대적 빈곤을 해결하기 위해서 기술적인 문제 해결에 먼저 접근하고자 하는 성급함이 있다. 흔히들 적정 기술(appropriate technology)로 대표되는 지역 기반의 기술적 문제 해결은 지속가능성 측면에서 그 한계를 드러내고 있다.

대표적으로 인도나 파키스탄 등지에서 소개되었던 태양열 조리기기를 들 수 있다. 음식을 가열하기 위한 원료로 기존의 땔감 나무 대신에 손쉽게 구할 수 있는 태양에너지를 사용하기 때문에 나무를 구하러 나가지 않아 시간상으로 효율적이고, 벌목으로 인하 지구 온난화를 늦출 수 있으며, 대부분 재료를 현지에서 조달받아 제작할 수 있다는 측면에서 매우 주목을 받았던 기술이었다.

하지만 태양열 조리기기를 지원받았던 현지에 가보면 이러한 기기들은 흔적도 없이 사라졌거나 집 한구석에 오랫동안 방치된 것을 흔하게 목격할 수 있다. 그 이유는 이들의 식생활 문화에 대한 깊이 있는 이해가 부족했기 때문이다. 이 지역의 대부분 가정은 저녁노을이 질 때쯤 만찬을 준비하는데, 그때는 이미 석양이 질 때라서 충분한 열에너지를 공급받을 수 없으며, 남들에게 식사 준비하는 모습을 보여주고 싶지 않아 실내에서 조리하는 것을 선호한다. 또 요리할 때 쓰는 불로 자연

스럽게 난방을 하고, 조명으로 활용하며, 모기를 퇴치하는 데 사용하기도 한다. 또 태양열 조리기기는 그 가격이 그들에게는 매우 부담되며, 고장이 났을 때 그들 스스로 수리해서 사용하는 것이 매우 힘들다.

분명 모두가 감탄을 자아낼 정도의 놀라운 계획이었지만 현실적 사용에서는 의도한 것과 매우 동떨어져 있다. 이 일 외에도 저개발 국가에 쏟아부은 천문학적인 지원금에 대한 결실은 거의 눈에 띄지 않는다. 식수난에 허덕이는 마을을 위한 수도시스템도 더는 운용되지 않으며, 교육을 위해 불러 모았던 학생들은 뿔뿔이 흩어졌고, 그들에게 유용하게 활용될 것으로 기대했던 물건들은 자립심보다는 의존성을 키웠다. 시간이 지날수록 이들은 더욱 가난의 늪으로 빠져들게 되었다.

반복되는 빈곤의 악순환을 극복하기 위해 비영리단체인 킥스타트 인터내셔널(Kickstart International)[9]이 설립되었다. 이들은 20여 년이 넘게 아프리카의 탄자니아, 케냐, 말리, 수단 등지에 거주하면서 빈곤의 고착화와 반복의 고리를 끊는 문제에 집중하였다. 그들은 서방 세계의 무상 지원이나 자선에 의존하는 기존의 방법을 탈피하여 그들 스스로 풍부한 노동력을 활용하여 수익을 창출할 방법을 수년간에 걸쳐 계획하였다. 이러한 노력의 결실로 '돈버는 펌프(Moneymaker Pump)'가 개발되었다.

9) 킥스타트 인터내셔널은 케냐 나이로비에 본사를 둔 비영리 사회적 기업이다. 자급 농업에서 상업 관개 농업으로 전환할 수 있도록 기후 스마트 관개 기술을 설계하고 공급망을 구축하고, 펌프를 시연 및 홍보하고, 소규모 관개의 이점과 방법에 대해 농부를 교육한다. [위키피디아]

최빈국 국가들의 주민들에게 가장 절실한 문제는 경제적으로 안정된 삶이다. 특히 혹독한 자연 기후는 이들 지역 주민들의 삶을 더욱 곤궁하게 하는 주된 요인이며, 적극적인 노동을 통해 경제적 안정을 취하려고 해도 사회 기반 시설들이 절대적으로 부족하여 빈곤의 악순환이 반복될 수밖에 없다.

적정 디자인(Appropriate design)

킥스타트 연구원들이 현지에서 오랜 기간 그들과 함께하면서 깨달은 것은, 극빈자들이 가장 원하는 것은 그들 스스로 돈을 버는 일이라는 사실이다. 돈을 버는 것은 생존의 문제이기 때문이다.

아프리카의 많은 지역은 우기와 건기로 크게 나뉜다. 그들 대부분은 2~3개월의 우기에만 농사를 짓고 나머지 기간에는 거의 노동을 하지 않는다. 주변에 있는 수로나 우물에서 농업용 용수를 공급받을 수 있는 관개시설이 없으며 물을 공급하기 위한 전기 펌프는 너무나 고가이기 때문에 구매할 여력이 안 되는 것이다.

건기에도 농사를 지을 수 있고 그 수확물을 시장에 팔아 돈을 벌 수 있으면, 이들은 생계 걱정을 하지 않고 아이들을 학교에 보낼 수 있으며 여유 자금으로 미래를 계획할 수 있다. 따라서 그들의 풍부한 노동력으로 손쉽게 물을 공급할 방법에 집중하여 돈 버는 펌프를 개발하게 되었다. 이 기계를 통해 수심 7m의 지하수를 지상 14m까지 끌어올릴 수 있으며 8시간 동안 8,000㎡ 넓이의 농지에 물을 공급할 수 있다.

이는 우리가 흔히 실내에서 사용하는 운동 기구인 스테퍼(stepper)와 거의 유사한 구조를 취하고 있으며 작동원리도 매우 단순하여, 양

발을 사용하여 페달을 밟으면 파이프에 연결된 피스톤으로 강한 흡입력이 발생한다. 이와 같은 작동원리로 파이프에 연결된 호수의 물을 농경지까지 끌어올 수 있으며, 서서 양발을 교차해서 밟기만 하면 전기모터 못지않게 메마른 농지에 물을 공급할 수 있게 되어있다.

킥스타트는 판매가격을 최소화하기 위해 현지 기업 및 현지인들과 함께 이를 개발하여 그 가격을 100달러로 판매할 수 있었다. 이 펌프는 무상 지원이 아니라 현지 기업이 직접 제조 및 판매하고 있으며 그 수요는 점차 증가하고 있다. 물론 현지인들이 100달러를 지급할 수 있는 경제적 여력을 지니기가 쉽지 않지만, 이 펌프의 활용을 통해 1년에 평균 1천 달러의 수익을 얻을 수 있다. 그들의 노력 여하에 따라 1년 안에 이들을 모두 상환할 수도 있다.

몇 년 후 이보다 좀 더 저렴한 35달러 '힙펌프(hip pump)'가 개발되었다. 이는 마치 자전거 타이어에 공기를 넣는 타이어 펌프와 거의 유사한 형태와 간단한 구조를 하고 있어 몸을 앞으로 밀면서 작동하게 되어있어서 가볍고 운반이 쉬우며 사용이 매우 간단하다. 이 기구들은 단지 수익을 가져다주는 기기 이상으로, 가족과 지역의 미래를 설계할 수 있는 기기로 탈바꿈하기 시작하였다

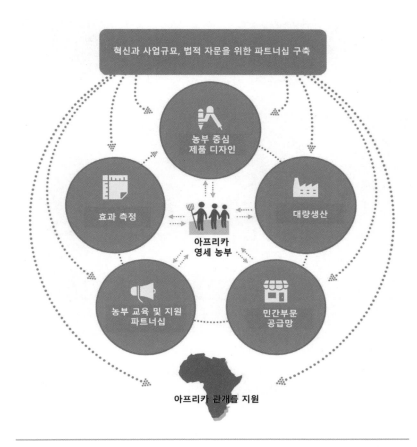

아프리카의 관개 개선을 위해 설립된 킥스타트(Kickstart) 그룹의 사업 개념도. 이들은 궁핍한 농부들의 경제적 삶을 개선하기 위해 설립되었고, 적정 기술(appropriate technology)의 개념보다 적정 디자인(appropriate design)의 개념에 초점을 맞추고 있다. 소규모 민간 기업과의 상생과 그들이 수행하는 사업들에 대한 효과의 측정 활동도 주목할 만하다.

이미지 출처 – https://kickstart.org/how-we-work/

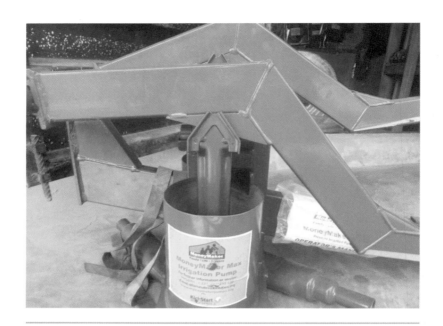

돈버는 펌프(moneymaker pump)는 단순한 구조로 이루어져 있다. 운동용 스텝퍼 (stepper)와 같이 밟아서 수압을 발생시키는 발판과 두 개의 실린더, 몸의 중심을 유지하기 위한 지지대로 구성되어 있으며 호수를 실린더에 연결한 후 발판을 번갈아 가며 밟으면 강과 호수의 물을 농토로 간편하게 관개할 수 있다.

이미지 출처 – https://www.nairaland.com/6301563/check-out-effective-manual-pump

효율과 효과

적정 기술을 기반으로 개발된 도구나 기기, 시스템들은 일차적으로 그것이 얼마나 효율적인지를 우선하여 고려해야 한다. 가령, 현지에서 자재나 원료를 쉽게 구할 수 있는지, 얼마나 경제적으로 제작할 수 있는지, 시간과 노동력을 얼마나 절약할 수 있는지를 고려해야 한다. 이러한 요소들과 함께 더욱 중요한 것은 이러한 물건들이 얼마나 효과가 있는지를 측정하는 것이다.

효과라고 함은 변화의 정도를 의미한다. 결과에 대한 측정은 부가적인 예산과 적지 않은 시간이 소요되기 때문에 흔히들 간과하기 쉽다. 하지만 적정 기술의 지속가능성을 위해서 무엇보다도 중요한 것은 이러한 효과의 결과가 일회성으로 그치는 것이 아니라 보다 나은 삶의 질을 위한 징검다리 역할을 해야 한다는 점이다. 효과를 기대하기 위해서는 먼저 일정한 소득을 발생할 수 있느냐가 고려되어야 한다. 흔히 말하는 비즈니스 모델로서의 적합성을 먼저 점검해야 한다는 점이다.

발생한 수익은 적어도 수천 명에 의해 창출되어야 하며 적어도 반년 안에 이들이 투자한 금액이 회수되어야 한다. 또한, 현지인들이 이들을 구매하기 위해서는 최대한 저렴한 가격으로 판매되어야 하며, 전력

상황이 여의치 않은 환경을 고려하여 외부 전원을 공급받기보다는 스스로 동력을 발생하거나 무상으로 쉽게 구할 수 있는 에너지원을 활용해야 한다.

사용성 측면에서 인간공학적으로 디자인되어 안전하게 기기를 사용하며 피로도를 줄여야 한다. 기계적으로 이 기기들은 극한의 자연환경과 조건 속에서 사용되는 경우가 많으므로, 내구성이 무엇보다도 중요하며 1년간 무상으로 수리와 보수가 가능하고 고장이 나면 사용자 스스로 손쉽게 대처할 수 있도록 해야 한다. 또 원자재와 재료 등을 가까운 현지에서 쉽게 공급받을 수 있어야 하며, 현지의 문화적 관습에 이질감 없이 수용될 수 있어야 하고, 환경적으로 부정적인 영향을 끼쳐서는 안 된다.

이렇듯 하나의 물품에 대한 효과를 측정하기 위해서는 매우 다각도의 관점에서 대상을 자세히 검토해야만 최대한의 시행착오를 줄일 수 있다. 이러한 효과 측정의 요소 중 그 어느 하나라도 저조한 평가가 이루어지면 그 물품은 지속가능성이 현저히 줄어들게 된다. 이를 위해서 현지인들에게 다소 부담이 되지만, 개개인의 기본적인 기업가 정신이 강하게 요구된다. 이들에게 더욱 나은 삶의 질을 제공하기 위한 재정지원은 한계가 있을 수밖에 없다. 이 프로젝트는 크라우드 펀딩(social funding)[10]을 통해서 이루어져 그 수익의 일부분을 투자자가

10) 크라우드펀딩(영어: crowdfunding)은 소셜 네트워크 서비스를 이용해 소규모 후원을 받거나 투자 등의 목적으로 인터넷과 같은 플랫폼을 통해 다수의 개인들로부터 자금을 모으는 행위이다. [위키피디아]

공유했다는 점이 주목할 만하다.

　특정 기관이나 기업의 자선이나 회수가 불투명한 재정지원이 아니라 공동의 관심을 유발하고 공공의 문제에 참여할 수 있는 길을 열고 자발적인 투자를 유도하며 투자에 대한 이윤을 공유했다는 점에 유의해야 한다. 이러한 투자와 이윤의 생성 메커니즘은 유사한 프로젝트를 접했을 때 우리에게 시사하는 점이 매우 크다. 통계에 따르면 이들 현지인 가족들을 빈곤에서 벗어나게 하는데 2,750달러의 비용이 들었지만 '돈 버는 펌프'는 평균 250달러만으로 그들의 가족들이 빈곤에서 벗어나게 해주었다.

　2020년을 기점으로 이 프로젝트는 우간다, 르완다 등의 아프리카 9개국 및 필리핀 등으로 확산하여 35만 개가 판매되었고, 130만 명이 절대 빈곤으로부터 벗어났으며, 24만 개의 새로운 일자리가 창출되었고, 농업 생산성은 400%로 향상되어 총 수익은 매년 2,300만 달러 이상을 상회하는 열매를 맺고 있다.

몇 년 후에 개발된 힙 펌프(Hip pump)는 타이어 공기 주입기와 유사한 구조로 이루어져 있다. 몸을 이용해 실린더에 공기를 불어 넣으면 공기압으로 인해 물을 먼 곳까지 보낼 수 있도록 디자인되었다.

이미지 출처 - https://www.kwayedza.co.zw/moneymaker-yopinda-mumaguta/

10

생명과
디자인

생명과 디자인: 임브레이스(Embrace)

미숙아의 체온 유지기

저체중으로 태어나는 미숙아들은 저체온 증에 대한 집중 치료를 받지 못하면 성인이
되더라도 여러 후유증으로 인해 사회생활을 정상적으로 하지 못하는 경우가 많다.

이미지 출처 – https://time.com/3973664/premature-babies-personality/

세계보건기구(WHO)의 통계에 의하면 전 세계적으로 한 해에 약
2,000만 명의 신생아가 미숙아로 태어나고 그중의 15%인 300만 명의
신생아가 출생 후 한 달 내에 사망한다고 보고하고 있다. 특히 미숙아
사망의 1/4 가량이 인도에서 발생한다.

신생아 사망률은 꾸준히 낮아지고 있으나 미숙아의 출생률은 꾸준히 증가해 미숙아의 사망 위험이 커지고 있다. 미숙아는 37주 미만으로 태어나며 출생 체중은 2,500g 미만을 저체중아, 1,500g 미만은 극소 저체중아, 100g 미만은 초극소 저체중아로 분류하고 있다.

일반적으로 미숙아는 질병에 매우 취약하여 사망률이 높아지는데, 이들이 겪는 공통점은 체온을 유지하고 조절하는 것이 매우 어렵다는 점이다. 그 이유는 체온 조절 기능을 하는 피하지방층이 정상아보다 매우 얇아서 체온을 쉽게 빼앗길 수 있기 때문이다. 더욱이 상대적으로 열을 만들어 내는 신체적 기능이 떨어지고 다행히 그 고비를 넘긴다고 하더라도 평생 저지능, 유아 당뇨, 심장 질환과 같은 심각한 후유증을 앓게 된다.

미숙아가 태어나면 체온 유지를 하기 위해 곧바로 인큐베이터 안에서 집중 치료를 받아야만 한다. 인큐베이터는 외부 감염을 차단하고, 산소를 안정적으로 공급하는 기능도 하지만 영아의 체온을 일정하게 유지하는데 필수적인 의료기기이다. 1,500g 미만의 극소 저체중아도 인큐베이터 안에서 집중 치료를 받게 되면 생존 확률이 92%까지 높아진다. 물론 선진적 의료 시스템이 잘 갖추어진 경우에 한한다. 상대적으로 이러한 의료 시스템의 접근성이 떨어지는 저개발 국가에서는 생존 확률이 급격하게 줄어든다.

인큐베이터는 수만 달러에 달하는 고가 장비이기 때문에 저개발 국가의 병원에서는 인큐베이터와 같은 의료 설비를 갖춘다는 것이 매우 어려운 과제이다.

전통적으로 저개발 국가의 산모 대부분은 가정에서 출산을 한다. 집과 병원과의 거리가 매우 먼데다 병원에 도달하는 이동 수단이 여의치 않으며 현대적 의료장비를 갖추고 있는 병원이 인구에 비해 현격하게 적기 때문이다.

이미지 출처
https://english.alarabiya.net/perspective/features/2015/05/02/Baby-born-in-field-hospital-after-Nepal-earthquake

이상과 현실

이 프로젝트의 시작은 미국의 스탠퍼드 대학원의 '극단적인 적정비용의 디자인' 수업에 참여한 라훌 패니커(Rahul Panicker)를 비롯한 두 명의 대학원생으로부터 시작되었다. 저개발 국가의 신생아의 생존율을 개선하기 위한 혁신적 제품을 디자인하기 위해 이들은 '디자인 씽킹'의 방법을 활용하였다.

대학 내에서 각기 다른 전공에 속한 학생들은 인류가 처해 있는 실질적 문제를 공동으로 해결하기 위해 이 수업에 참여하게 되었다. 이들은 공공의료 분야와는 무관하게 전기공학, 컴퓨터 공학, MBA 과정의 학생들로 구성되었다. 그들은 수천만 원에 이르는 기존의 인큐베이터 가격을 99%로 낮추는 방법에 집중하였다. 이를 위해 많은 부품을 줄이고 저렴한 소재를 찾아 나섰지만, 이런 해결만이 그들의 진정한 문제를 해결할 수 있는지에 대한 의구심을 갖게 되었다. 실제로 저개발 국가들의 산모와 의료 시스템의 환경을 이해하고 공감하지 못하면 그들이 원하는 목적에 도달하기 힘들 것으로 생각했다.

컴퓨터 공학을 전공한 한 팀원이 일부 후원금으로 네팔을 직접 방문하여 새로운 통찰력을 얻게 되었다. 혁신적인 아이디어는 단지 책상에서 나오는 것이 아니라 현지의 산모와 의료진들과의 공감을 통해 얻어

질 수 있음을 통감하였다. 그는 네팔의 현지 병원을 방문하여 매우 특이한 장면을 목격하게 된다.

서방 국가에서 기증받았던 인큐베이터 대부분이 텅 빈 상태로 방치되어 있었다. 대부분 산모는 일반적으로 병원에서 50km가량 떨어져 있는 자택에서 분만하고, 병원에서는 아무리 최첨단의 고가 의료장비를 갖추고 있어도 산모와 신생아의 생존 문제는 그들의 자택에서 결정된다. 비록 산모가 건강하고 가족들이 산모의 체온으로 저체중아의 체온을 유지한 채 이들을 병원에 데리고 와도 수 주 동안 인큐베이터 안에서 집중 치료를 받아야 하는 신생아는 가족들의 일방적인 요구로 5일이면 집으로 돌아가곤 하였다.

이러한 사실을 바탕으로 그들은 저렴하게 비용을 낮추는 문제와는 별도로 현지에서 경험했던 문제들을 해결해야 했다. 병원에서 사용할 수 있는 최저가의 인큐베이터를 개발하기 위해 기술적 문제에 집중할 것인지, 아니면 병원에서 멀리 떨어진 마을에서 신생아의 부모들이 직접 사용할 수 있도록 사용자 측면에 집중할 것인지가 관건이었다. 결국, 병원에서 멀리 떨어져 있는 부모들이 생사를 넘나드는 긴박한 상황에서 의료진이 아닌 부모 스스로가 미숙아의 체온을 유지할 방법을 찾는 쪽으로 의견을 좁혔다.

이 팀은 이 문제를 해결하기 위해 그들 스스로 필요한 예산을 확보하기 위한 후원회를 조직하고 여러 번의 시제품을 만들어 문제점들을 보완해 나갔다. 전기로 37도를 유지할 수 있는 전열 기구에 웜 팩(warm pack)이라는 파우치를 넣고 섭씨 37도로 가열(전기가 없을 경우는 온

수로 대체)하여 이를 마치 캠핑용 침낭처럼 생긴 포대기 안에 넣는 구조이다. 포대기 안에는 파라핀을 넣어 최대 4시간 동안 온도를 유지할 수 있도록 하였고 병원 밖 어디든지 일정한 온도가 유지된 채 이동이 쉽도록 전체 무게가 4kg이 넘지 않도록 디자인하였다. 더불어 어항에서 사용되는 액정 온도계를 장착하여 미숙아의 온도가 섭씨 37도를 유지하는지 시각적으로 확인할 수 있도록 부가적인 기능도 넣었다.

일반적으로 인큐베이터에서 치료를 받는 미숙아들은 엄마로부터 수일 동안 떨어져 있어야 하지만, 이 치료기는 엄마가 지속해서 신생아를 안고 있을 수 있으므로 엄마와 신생아 간의 긴밀한 상호작용을 하도록 돕게 된다.

이 체온 유지기가 현지에서 거부감 없이 적절하게 받아들여져 의도대로 사용 가능한지를 시험하기 위해 팀들은 시제품을 인도의 마을로 가지고 갔다. 이것을 산모에게 직접 사용하게 하면서 예상치 못한 일들이 일어났다. 인도의 현지인들은 서방에서 처방되는 치료 약의 약효가 너무 강하다고 생각해서 만일 의사로부터 알약 하나를 처방받으면 자신들 임의로 알약을 반으로 쪼개어 복용한다는 사실을 알게 되었다.

처방약 사례처럼 섭씨 37도의 체온을 유지하라고 요청받은 부모들은 체온 유지기를 섭씨 30도에 맞춰 사용하였다. 그들은 산모들의 이러한 판단을 사용자의 오류라고 생각하지 않고 그들의 보편적 문화라고 이해하였다. 이후 이들은 수치를 나타내는 온도보다는 적정온도로 도달할 경우 'OK'라고 표시되도록 이를 수정하였다. 그들은 현지 마을에서 최종 사용자의 눈높이에 맞춰 문제를 해결해야만 미숙아의 생명

을 살릴 수 있다는 교훈을 얻게 되었다.

이후, 이 프로젝트는 단지 수업의 목적으로 의미 있는 결과물을 도출한 것으로 만족하지 않고, 이 프로젝트를 본격적으로 실행하기 위해 사회적 스타트업 회사를 설립하였다. 설립 후 2년이 지나 3,000여 명의 인도와 소말리아 산모에게 초기 제품을 제공하여 생사의 경계에 있었던 미숙아들을 살려냈다. 1차 프로젝트가 성공적으로 마무리된 후, GE 의료사업 부서와 공동 운영 협약을 맺어 세계적인 유통과 판매망을 구축했다.

2013년에는 3개 대륙 10개국에서 22개의 프로그램을 운영하게 되었고 2016년에는 인도의 현지 회사가 제조를 맡게 되었다. 현재는 90여 명의 연구원과 직원이 계속해서 체온 유지기의 문제점들을 보완하고 새로운 유통망을 확보하는 노력을 기울이고 있다.

미숙아를 위한 체온 유지기인 임브레이스(Embrace)는 아기를 감싸는 포대기와 일정 온도를 오랫동안 유지할 수 있도록 특수 화합물이 내장된 보온용 팩과 이를 전기로 가열할 수 있는 케이스로 구성되어 있다. 병원에 설치된 유아용 인큐베이터의 1% 가격만으로 제작 가능하며 전기를 사용하기 힘든 장소에서는 뜨거운 물로 보온용 팩을 데워서 사용할 수 있다.

이미지 출처
http://www.honeybajaj.com/embrace-infant-warmer.html

초기 제품의 사용 현황을 파악하기 위해 현장 조사를 실시하던 과정 중, 조사 요원들은 특이한 사실을 발견했다. 네팔과 인도의 현지인들은 서구의 의료적 처방이 본인들에게 다소 과하다고 느껴 알약의 경우 권장 복용량의 2/3만을 복용하는 것으로 나타났다. 체온 유지기의 경우에도 현지의 산모와 가족들이 체온 유지기의 온도를 섭씨 37도에 맞춰야 하는 권고 사항을 무시하고 임의로 30도에 이들을 설정해 놓고 사용하는 것을 발견하였다. 따라서 이와 같은 문화적 차이에 의한 사용의 오류를 개선하기 위해 보온용 팩의 온도 표시 장치를 없애고 사용 권장 온도인 섭씨 37도에 다다르면 'OK'라는 표시 장치로 이를 대체하였다.

이미지 출처 - http://www.honeybajaj.com/embrace-infant-warmer.html

계속되는 도전

　전통 방식에 익숙한 미숙아의 부모들은 생소한 이 기기를 매우 낯설어하고, 이질적으로 느끼었다. 그들의 확고한 문화적 선입견과 고정관념은 이 치료기의 의료적 활용을 더디게 하는 가장 커다란 난관이기도 했다. 이들을 이해시키며 이를 실제로 출산 과정에서 활용하기 위한 교육을 끊임없이 병행해야만 했다.

　이와 더불어 의료기기로서 각국의 의료 기준에 부합하기 위한 임상 연구 또한 지속하고 있다. 이 온열 유지기는 특정한 저개발 지역에만 국한되어 사용되는 것이라 이를 필요로 하는 곳이면 어디든지 그 지역의 특수한 환경과 조건에 맞춰 유연하게 개발되어야 하지만, 이러한 변수들은 너무나도 예측하기 힘들다.

　전기의 공급이 원활하지 못한 곳은 물을 끓여서 웜 팩을 데워야 하고, 전기가 공급되더라도 전압과 플러그의 형태가 매우 상이할 수도 있으며, 특히 유통과 공급 과정에서는 예측하지 못했던 기후 환경과 열악한 도로 환경은 또 다른 변수로 작용하기도 하므로 적합한 해결안들을 신속하고 유연하게 제시해야 했다.

　이러한 것이 가능할 수 있었던 가장 핵심적인 요소는 혁신을 위한 디자인적 사고방식에 기초했다는 것이다. 해결해야 할 문제의 범위가

매우 복잡하고 그 해결 방안도 예측 가능한 수준의 범위를 넘어설 때 디자인적 사고방식은 강하게 그 효력을 발휘하게 된다. 의사도, 전기공학자도, 컴퓨터 공학자도, 제품 디자이너도, 신소재 전문가도 복잡하게 얽혀 있는 이 문제를 독단적으로 해결하는 것은 거의 불가능하다. 디자인적 사고를 통해 서로 협력하여 공공의 선을 이뤄 가는 이 프로젝트는 우리에게 많은 시사점과 교훈을 전해 주고 있다.

산모의 출산은 대부분의 문화권에서 매우 중요한 의미를 지닌다. 이는 수천 년 동안 전해 내려오는 문화적 관습이며 이를 다른 방법과 과정, 용품으로 대체하는 것은 실로 어려운 일이다. 서구적 의료 체계가 저개발 국가보다 매우 우수하다고 할지라도 그들의 문화적 전통과 관습을 무시한 채, 일방적으로 선진화된 의료 시스템을 이들에게 적용하는 것은 예상치 못한 부작용을 불러일으킬 수 있다. 엠브레이스(Embrace)는 정열과 의지가 넘치는 몇 명의 대학원생이 비록 각각의 전공 분야는 다르더라도 각각의 통찰력과 창의력으로 근본적인 문제를 해결하였던 디자인 씽킹의 대표적 사례로 손꼽을 만하다.

이미지 출처
https://slate.com/human-interest/2013/11/embrace-infant-warmer-creative-confidence-by-tom-and-david-kelley.html

참고문헌

국내 단행본 _____

- 김상규/ 디자인과 도덕/ 안그라픽스/ 2018
- 김성완/ 창의적 문제해결을 위한 디자인싱킹/ 동문사/ 2021
- 김판석/ 지역사회와 혁신전략/ 조명문화사/ 2009
- 김정태, 홍성욱/ 적정기술이란 무엇인가?/ 살림/ 2011
- 노종환/ 기후협약에 관한 불편한 이야기/ 한울아카데미/ 2014
- 매일경제신문사 편집부/ 혁신이 주는 놀라움 나눔이 주는 즐거움/ 매일경제신문
 사/ 2006
- 박용후/ 관점을 디자인하라/ 쌤앤파커스/ 2018
- 박재호, 송동주, 강상희/ 디자인씽킹/ 가디언북/ 2020
- 박재환, 전혜진/ 사회적 기업가를 위한 디자인 접근법/ 에딧더월드/ 2015
- 박지나, 오은주, 조현신/ 사회적 디자인, 새로운 디자인 미학을 향하여/ 2015
- 서울디자인재단 시민디자인연구소/ 디자인, 골목을 잇다/ 국토연구원/ 2015
- 손주형/ 개발도상국 식수 개발/ 한국학술정보/ 2016
- 송위진 외 3인/ 사회 문제 해결을 위한 과학 기술과 사회혁신/ 한울아카데미/
 2018
- 신관우/ 적정기술의 이해/ 7분의 언덕/ 2019
- 이경선/ 국경 없는 과학기술자들/ 뜨인돌출판사/ 2013
- 이경훈, 강성진/ 실무자를 위한 범죄예방디자인/ 기문당/ 2015
- 이상일, 최승범, 박창수/ 소셜임팩트/ 한국경제신문/ 2020
- 인덱스/ 인덱스: 더 나은 삶을 위한 디자인/ 디자인플러스/ 2009
- 전병길, 김은택/ 사회혁신 비즈니스/ 생각비행/ 2013

- 정재희/ 디자인 씽킹/ 스리체어스/ 2020
- 조영식/ 시간을 이긴 디자인/ 커뮤니케이션북스/ 2015
- 조영식/ 위대한 디자이너의 철학과 영향력/ 커뮤니케이션북스/ 2017
- 조영식/ 인간과 디자인의 교감/ 디자인하우스/ 2000
- 조영식/ 제품기호학/ 커뮤니케이션북스/ 2006
- 조중혁/ 디지털 시대의 빛과 그림자/ 세계와 나/ 2017
- 프롬나드디자인연구원/ 공감을 디자인하다/ 한국학술정보/ 2018
- 프롬나드디자인연구원/ 프롬나드 디자인/ 한국학술정보/ 2009
- 최경원/ 디자인 인문학/ 허밍버드/ 2014
- 최인규/ 공공디자인 프로젝트/ 인제대학교 출판부/ 2020
- 한국도시설계학회 홍보 안전디자인연구회/ 안전디자인으로 대한민국 바꾸기/ 미세움/ 2015
- 한완선/ 기업 사회혁신/ 좋은땅/ 2016

번역서

- 바스 판 아벌 외 3인/ 배수현, 김현아(역)/ 오픈디자인/ 안그라픽스/ 2015
- 빅터 파파넥/ 한도룡(역)/ 인간과 디자인/ 1996
- 빅터 파파넥/ 조영식(역)/ 녹색위기/ 서울하우스/ 2011
- 빅터 파파넥/ 현용순(역)/ 인간을 위한 디자인/ 미진사/ 1995
- 스미소니언 쿠퍼휴잇(Smithsonian-Copper Hewitt) /허성용(역)/ 소외된 99%를 위한 디자인/ 에딧더월드/ 2013
- 야미자키 료/ 민경욱(역)/ 커뮤니티 디자인/ 안그라픽스/ 2012
- 에치오 만치니/ 조은지(역)/ 모두가 디자인하는 시대/ 안그라픽스/ 2016
- 에릭 폰 하펠/ 배성주(역)/ 소셜 이노베이션/ 디플BIZ/ 2012

- 우치다 타츠루 외 11인/ 김영주(역)/ 인구 감소 사회는 위험하다는 착각/ 2019
- 카케이 유스케 /김해창(역) / 디자인이 지역을 바꾼다/ 미세움/ 2014
- 키타무라 케이/ 황조희(역)/ 탄소가 돈이다/ 환경재단 도요새/ 2009
- 팀 브라운/ 고성연(역)/ 디자인에 집중하라/ 김영사/ 2019
- 하라 켄야/ 민병걸(역)/ 디자인의 디자인/ 안그라픽스/ 2007
- 후지나미 다쿠미/ 김범수(역)/ 젊은이가 돌아오는 마을/ 황소자리/ 2018
- R.L. 페이턴, M.P. 무디/ 이형진, 김영수(역)/ 필란트로피란 무엇인가?/ 아르케/ 2017

국외 간행본

- Whiteley, Nigel /Design for Society /Reaction Books/ 1993
- Mulgan, Geoff/ Social Innovation/ Policy Press 2019
- Drucker, Peter F./ Innovation and Entrepreneurship/ Harper Business/ 2006